U0128176

「成為」、「旁觀」和「行動」

－ 以《到燈塔去》、《十殿》、《婚內失戀》
為例談劇場導演和表演工作的準備

杜思慧 著

麗文文化事業

國家圖書館出版品預行編目（CIP）資料

「成為」、「旁觀」和「行動」-以《到燈塔去》、《十殿》、《婚內失戀》為例談劇場導演和表演工作的準備 / 杜思慧著. -- 初版. -- 高雄市：麗文文化事業股份有限公司, 2024.01
面；　　公分
ISBN 978-986-490-242-2 (平裝)
1.CST: 導演 2.CST: 劇場 3.CST: 劇場藝術
981.4　113000722

「成為」、「旁觀」和「行動」-以《到燈塔去》、《十殿》、《婚內失戀》為例談劇場導演和表演工作的準備

作　　者　杜思慧
發 行 人　楊宏文
編　　輯　李麗娟
封 面 設 計　吳宇茜
內 文 排 版　施于雯

出 版 者　麗文文化事業股份有限公司
　　　　　802019高雄市苓雅區五福一路57號2樓之2
　　　　　電話：07-2265267
　　　　　傳真：07-2233073
　　　　　購書專線：07-2265267轉236
　　　　　E-mail：order@liwen.com.tw
　　　　　LINE ID：@sxs1780d
　　　　　線上購書：https://www.chuliu.com.tw/
臺北分公司　100003臺北市中正區重慶南路一段57號10樓之12
　　　　　電話：02-29222396
　　　　　傳真：02-29220464
法 律 顧 問　林廷隆律師
　　　　　電話：02-29658212

刷　　次　初版一刷 · 2024年1月
定　　價　320元
I S B N　978-986-490-242-2 （平裝）

目　錄

前言

「自有戲劇以來，它的目的始終是反映自然，顯示善惡的本來面目，給它的時代看一看它自己演變發展的模樣。」

——莎士比亞《哈姆雷特》

導演和演員在排練場裡總是最密切合作的夥伴，20世紀重要的導演論述裡也都有極大比例是關於表演討論的書寫。本書首先回顧這些導演和表演論述，以20世紀末從蘭陵劇坊前輩習得到的身體行動方法，探討演員身份養成過程和導演經歷的累積如何回饋劇場表導演工作的思考和觀看，並將自學習戲劇以來潛移默化中所建立的導演方式做為主要創作學理基礎，在導演和演員工作質地的轉換和互為間來回討論，接著以個人作品分兩大部分為例延伸說明。

第壹部分是個人導演作品《到燈塔去》（2020）。《到燈塔去》是國立中山大學劇場藝術系2020年度製作，筆者以導演身份帶領學生演員共同完成。《到燈塔去》的作者大頭馬（筆名，本名王奕馨）是中國北京人，1989年生，創作力旺盛的青年劇作家，已出版過中短篇小說集，此劇是她首次嘗試寫作舞台劇，並投稿2019年全球泛華青年劇本創作競賽獲得首獎。為了描寫劇中各式場景，她特別在澳門居住了數月做田野調查，為了寫出蹦極段落，她「去蹦過了好幾次，裡面一些人物面貌也取材於她田野時期認識的朋友們[1]」，因此劇本感覺帶著些許觀察者的眼光入手寫作，像是對未知情境的探索和重建。有點距離的寫作手法讓這個災難事件和澳門社會現況的觀察討論變得比較輕盈，即使有所批評也不至於太尖銳，然而劇本的結尾設定稍嫌簡單，初始在選用這個劇本時也有所疑慮，但因為期許給學生演員一個國際青年人劇本創作也可獲得正式演出機會的激勵示範，以及希望透過語境接近讓學生演員展現表演訓練成果的扮演設定，還是決定選用此劇本，劇本裡缺憾之處則以和學生演員工作劇本內容、加強角色扮演的深度和多元導演手法補強。第貳部分是個人表演作品《十殿》（2021）

[1]　話語內容出處為2019全球泛華青年劇本創作競賽頒獎典禮個人感言。

和《婚內失戀》（2022）的排練歷程分享。《十殿》是嘉義阮劇團首次獲選國家表演藝術中心三館巡迴的大型製作，由吳明倫編劇、汪兆謙導演，筆者以演員身份參與演出「安然」一角，出現場次多在下部〈輪迴道〉中，是許多情節無法解中之解，角色功能有點像是「機器神」。這個完全新創的角色加上導演給予極大的創作空間，很多表演內容需要不少內在能量自行想像填空或轉折，筆者將從排練和演出的紀錄中探討角色創造的形成。《婚內失戀》改編自精神科醫生鄧惠文女士同名暢銷書，講述一對夫妻三十年來的生活點滴和轉變。編導吳維緯選用了三對演員分飾這對夫妻不同婚齡的時刻，並由筆者所飾演的第三組陳柔安作為啟動者，舞台上的戲劇在她的書寫下開展並形貌三十年的生活樣態，也因如此，筆者幾乎長時間在舞台上。戲劇對話家常、表演風格力求自然寫實，筆者將以演員身份闡述對文本的研究、主角生命形象的塑造及對導演和搭檔的工作過程紀錄，有別於導演作品的理性分析，表演作品的紀錄多來自排練心得和感想，因此內容和寫作手法感性的多。擔任劇場導演和演員身份近三十年的同時，筆者也已在大學專任執教近十六年，最後一章節將座標移動回劇場教育者身份，分享教學現場的觀察，思考創作經歷回饋教學內容的可能，並一探表導演教學現場的此刻和未來。

　　我所認知的劇場傳統對現今學子來說可能已像是個遙不可及的歷史，但我也願意想成這對他們來說其實是新知，是對於劇場導演和表演學習的提點和依據。本書內容必有力有外逮之處，只期許自己繼續做好示範，作健美的橋樑，將從劇場先知和前輩們所獲傳給下一代，讓雋永傳承。

★本書討論範例之演出製作說明

1. 《到燈塔去》榮獲 2019 第四屆全球泛華青年創作劇本首獎，並得到授權由國立中山大學劇場藝術系製作演出。筆者擔任導演。舞台設計李怡賡老師，服裝設計吳怡瑱老師，燈光設計曾睿璇老師，音樂設計卓士堯老師，表演指導張詩盈老師，動作指導周怡老師，共同帶領學生演員在 2020 年於大東藝文中心演出兩場。

2. 《十殿》由阮劇團製作，獲 2021 年國家表演藝術中心三館共製，筆者為演員。編劇吳明倫、導演汪兆謙、舞台設計李柏霖、燈光設計高至謙、服裝設計林玉媛、音樂設計柯均元、動作設計林素蓮。於國家戲劇院、台中歌劇院及衛武營國家文化藝術中心巡迴演出共十二場。

3. 《婚內失戀》由巨宸製作有限公司製作演出，筆者為演員。原著鄧惠文、劇本改編及導演吳維緯、舞台設計陳慧、服裝設計謝介人、燈光設計陳大再、音樂設計陳建騏，2022 年於誠品信義店六樓展演廳演出共十場。

4. 書中劇照由中山大學劇場藝術系、阮劇團及巨宸製作有限公司無償提供使用，特此致謝。

導論 ——

「成為」、「旁觀」和「行動」

綜觀自「導演」工作被確立以來，劇場這個包含看與被看、亦即演出與觀眾之所在，不管是哪個時期都圍繞在三個主題上討論，那就是「表演者／演員」、「空間」和「觀眾」。而在真的觀眾進場前，導演便擔負了「看」的工作，確保演出已發展成熟，讓表演和視覺畫面的協調成就整體藝術的最大美感。因此，思考表演選擇的成立與否也成為導演工作的重要內容。讓我們從此刻乘坐時光機回到 20 世紀初，在「第四面牆」這個詞彙第一次出現之際，重溫現代劇場導演和重要表演理論的誕生。「為使一堂布景能動人、真實並具有特色，首先應該按照可見的事物進行裝置，無論是一個風景場面或是一間內室。如果是一間內室，應該在四面建造，有四堵牆；不必為第四堵牆擔心，為了使觀眾看到室內在進行的事情，第四堵牆以後將會消失。[1]」（Antoine, 1903：599），現代劇場導演先趨安德烈・安端（André Antoine）1887 年在巴黎成立自由劇場（Theatre Libre），是「非主流、反商業劇場組織劇場及演出方式」（鍾明德 2018：08）的開端。安端從 19 世紀以來舞台表現的既定風格中提出「什麼是導演」的疑問，他講究舞台道具佈景的真實性、排練的生活感，並認為應該至最後一刻才視情況拆除某一面牆以保留佈景的真實性。而史坦尼斯拉夫斯基（Konstantin Stanislavsky，以下簡稱史式）則發揚光大了這個概念，讓導演如觀眾般坐在「第四面牆」外的位置，在劇場觀眾席看著舞台上真實事件與活動的發生。「從安置在觀眾席中的導演桌那，可以清楚而敏銳地看出作假，我也立刻看出了。這便幫助了我製作一個真實的、現實的、和舞台化地動人的、外形的舞台演出設計，這設計推動我進到真實。」（Stanislavsky, 1985：188）。史式在 1897 年創立莫斯科藝術劇院

[1]　此處譯文出自杜定宇編，《西方名導演論導演與表演》（北京：中國戲劇出版社，1992），頁 21。

後，以現代感的排戲理念和手法，提高了導演的地位，也帶動歐洲劇場對導演的重視。這堵牆，也可以說是現今觀演關係討論的最初始設定。爾後，提出打破第四面牆主張的便是德國詩人及劇作家布萊希特（Bertolt Brecht），他提出「間離效果」（Verfremdungseffekt）的觀看模式，在他的論文〈簡述產生陌生化效果的表演藝術新技巧〉中提及「人們不應該試圖在舞台上創造一種特定空間（夜晚的臥室、秋天的街頭巷尾）的環境，或通過一種統一的道白韻律製造氣氛。」（Brecht, 1990：209）他在意念上拆除了第四面牆，允許演員直接面向觀眾，讓以往演員努力塑造角色以引起觀眾共鳴的手段受到挑戰，但他並不是要演員完全放棄讓觀眾有所共鳴，而是「演員是在事前，在排練角色過程中的某個時候，來完成這種共鳴活動。」（Brecht, 1990：209）這樣推想，布萊希特建議的表演技巧是讓演員保持某種清明，以讓觀眾看到他的選擇。從安端的自由劇場開始，除了探討導演形式也討論「新演技」，讓業餘且年輕的學徒上台，讓角色「建立在形體素質和天賦才能之上；它將依靠真實、觀察和對客觀自然的直接研究而取得成功。[2]」（Antoine, 1890：78）。而史式自我實踐後記錄成「體系」的表演方法更影響了 20 世紀的表演理論及教學；當他感受到日復一日、僵化了的表演狀態時，他熱切的觀察自己和排演對象，並在某次演出重演一個角色時「忽然，並沒有任何顯著原因，我理解了早已為我所知道的那個真理的內在意義，即，舞台上的創造，首先需要一種特殊的條件……，我稱之為創造情緒……，我不僅以我的心靈去理解這個真理，而且也漸漸地以我的身體去理解這個真理了。」（Stanislavsky, 1985：410），這也可以說明史式的「涉入」（Balme, 2010：33）和布萊希特的「間離」，各自闡述著演員接近角色的不同態度和方法。葛羅托斯基

2　此處譯文出自杜定宇編，《西方名導演論導演與表演》（北京：中國戲劇出版社，1992），頁 35。

（Jerzy Grotowski，以下簡稱葛氏）在 1960 年代創辦了「波蘭劇場實驗室」（Polish Laboratory Theatre）。他所提出的「貧窮劇場」（The Poor Theatre）觀念是「用最少的事物來獲得劇場最大的效果」，表演者身體行為所提領出的能量才是劇場行動的核心，因此對於表演者身心訓練的要求極高，配合著「波蘭劇場實驗室」演出的成功，葛羅托斯基的劇場概念迅速引起了世界劇壇的討論和學習，包括台灣八〇年代的小劇場。至此，導演和表演理論的不分家成了顯學。

筆者表演的學習初始受金士傑老師和馬汀尼老師啟發，兩位老師各自因為不同因緣進入蘭陵劇坊開啟劇場之路，後又有各自不同發展。兩位老師表演課的帶領風格各有特色，不管是嚴肅的內在探索或劇場遊戲，都把握在尋找中性身體和解放身體的重點上。金老師在形容蘭陵對他的影響時也提及：「蘭陵玩遊戲的精神在於尋找創新，這成為一種樂趣，那個頑童精神至今未跑掉。有人佩服我的堅持，對我而言，是貪玩，每次接手的事有點抱怨，就用這個理由對付它。很孩子氣，不受時光影響，可以一直玩下去，一直到很老、很老走不動。那是種精神，讓人生有點小發光，感覺活著。[3]」兩位老師也同時都是導演，金老師曾赴日本拜默劇大師箱島安學藝，馬老師則赴紐約留學，浸淫在世界劇場正熱鬧喧騰的八零年代，她看見布魯克的作品，在太陽劇團體驗莫努虛金的帶領方式，這些啟發也帶回並體現在後來的教學內容和導演風格裡，2022 年隨著《蘭陵 40 － 演員實驗教室》紀錄片同步出版的書籍中，馬老師說，「演這戲有條路徑是：有一個正在跟你說話的我（presence）；和另一個向你示範被講述的我（demonstration）[4]」（金士傑，2022：77）馬老師口中所說的「示範」，便來

[3]　Par 第 304 期／ 2018 年 04 月號。

[4]　此書作者以金士傑老師之名為代表，其中書本內容為集結所有參與演員的訪談文字稿而成。

自布萊希特的「旁觀」，但「行動」，才是筆者在兩位老師帶領之下最深刻的表演學習。在教學場域裡面可以看到許多年輕學子常陷入在所思所想，做太少，殊不知表演（act）和反應（react）這兩個動詞，才是呼應表演的精髓所在。但年輕時的筆者覺得自己在演譯經典寫實角色時，總是容易在場上跳出觀看並批判著自己，可是在發現自導自演的「單人表演」反而可以利用這些觀看和批判作為表演內容或選擇後，便欣喜地往那條路上致力鑽研去了。關於單人表演的討論將在本書第貳部分多加說明。

史式的「涉入」、布雷希特的「間離」和葛氏的「走出自己」[5]（葛羅托斯基，2007：60），筆者個人更想借用來理解轉化為，「成為」（becoming）、「旁觀」（spectating）和「行動」（doing）。「成為」的概念闡述著演員藉由靠近角色以扮演角色，所以他不一定需要「是」那個角色，而是要建立內外在完整的角色樣態以替角色代言。「旁觀」可以分兩個層次討論，它是導演手法，它也可以是表演方法，人的自我覺察通常是在一種靜心或內外在速度較慢的狀態下產生，但是舞者和運動員卻可以在快速度中覺察自身，那是因為他們習於使用自己的身體動能，而以人為本質出發思考的演員若是想要在一個很快的行動中開啟自我覺察，便必須像舞者和運動員一樣不斷地鍛鍊身體，讓自己維持在強壯的身體動能裡才能有自我覺知以「旁觀」作為「成為」角色的中介點以及展現「行動」能力的主觀判斷。這三者各自獨立又交叉結辯的討論，可以說標示了導演和演員彼此細緻不可分的思考合作模式，而導演也能以此和演員溝通，以達到所設定的風格和境界。

[5]　此處譯文出自鍾明德老師著作《從貧窮劇場到藝乘》一書。

第壹部分　導演作品

《到燈塔去》

「把日常生活當回事來思考。」

——亨利・列斐伏爾（*Henri Lefebvre*）

一、日常作為一種創作的可能

筆者的劇場創作一直希望是以連結個人和他者的情感及反映個人和社會的關係為主要方向，早期以演員身份作為學習目標，練身體聲音參加工作坊或四處甄選，完成研究所修習回到台灣後主要工作皆是導演；導演自己寫的劇本、導國內外的經典或現代劇本、導歌劇或馬戲雜耍定目劇，並在這些製作中累積了和國內外專業演員工作、和學生演員工作以及和是演員身份的自己工作的經驗。再後來成為教授導演與表演的劇場工作者，但仍熱衷且持續參與各式劇場創作，除了喜愛和志向，也是為了讓自己不僵化，並將那些參與的經驗帶回到教學現場。藉由不斷地實作，讓自己沈浸在新世紀的劇場創作環境裡不斷地發現新事物。

從演員的養成來看，聲音、肢體和心理素質是主要的訓練主軸。東方與西方的演員訓練體系裡，都有著尋找動作根據或建立基礎的過程。史坦尼斯拉夫斯基改編瑜伽裡的練習作為協助演員調整、精進表演中感官覺察的訓練；現代美國導演安寶嘉（Anne Bogart）則用日本導演鈴木忠志（Suzuki Method）的訓練方法加強美國演員下盤的重量；台灣演員得天獨厚，擁有國劇武功和唱腔的身體文化作為最理所當然的基礎訓練支撐。近年來音樂劇盛行下的演員訓練，更將芭蕾、現代舞、爵士或街舞的舞蹈型態也作為學習項目。但不論是哪種類型的表演身體訓練，都應該是要能經過轉化，讓演員對空間、時間、自己和他者的身體感知更為靈敏。演員身體的訓練和運動員或舞者的不同處在於：演員的移動更有意識，是有原因的啟動，但又要感覺如常不能太過刻意。意念的啟動和即時接受訊息的身體間是沒有秒差的，這樣的覺知讓演員的移動更有原因和道理。另外，在東方身體訓練裡「練功」一詞，也明確指示身體的操練非一夕可成，必

須持續不斷的練習，以維持成形的續航力。演員心理素質的養成和建立就複雜許多，表演信念的堅持、觀察生活的興趣、即興創作及形塑角色的能力、與他人合作的熱情、各式表演風格的拿捏展現、想像力等。尤其是想像力，英國導演彼得‧布魯克（Peter Brook）如此說：「劇場中的空無允許想像力填補空隙。矛盾的是，劇場中給的愈少，想像力就愈快樂，因為那是一塊喜歡玩遊戲的肌肉。」（Brook, 2009：53）試想給自己不使用手機的一整天，腦內可以有多無遠弗屆的運動，天馬行空去任何想去之處，釋放想像力。這些技藝和內在素質的培養，也需要日積月累的經驗，才能在日常生活和在舞台上專注狀態間自由來回。

表演和生活體驗相關，而導演的養成則從觀察力和覺察力培養起。回想大學的導演課，賴聲川老師多次在課堂開始之際問大家一些生活問題，比方「最近看到什麼新聞」，「旅行後覺得世界變大還是變小了」，多年後也才發現，那些是老師思考「創意是什麼」，「創作可不可以教」的內在過程。最後這些過程發展成其獨創的「創意金字塔」。「創意金字塔左右兩端是『生活』和『藝術』兩個場域，分別進行兩種性質不同但功能相連的學習，『智慧』與『方法』。他們各自連結到底層更大的神秘泉源，創意的泉源。」（賴聲川，2006：97）這是老師給予學生的提醒，創作和人相關，而作為人則不能輕忽生活的內容質地。負笈留美，筆者遇到研究所指導老師丹‧賀林（Dan Hurlin），以肢體見長加上集體訓練（Ensemble Training）的創作方式，開啟個人導演從文本跨向肢體展現的跨域學習。

賀林早期學舞，在大學舞蹈系畢業之後，他開始紐約的創作和表演路程，先後和多位藝術家合作，包括梅瑞笛斯‧蒙克（Meredith Monk）、華裔編舞者張平（Ping Chong）以及「觀點表演」（Viewpoints）的創始者瑪麗‧歐弗玲（Mary Overlie）；他曾擔任康迪乃克州兒童夏日戲劇營的藝

術總監長達 15 年之久，也因此他的作品裡常帶有童趣及以看似輕鬆態度詮釋深沈主題的特質。1998 年他從一則新聞報導中擷取靈感創作《路肩》（*The Shoulder*）一劇，述說一位 73 歲因眼疾沒考過駕照又怕搭飛機卻想去探望中風哥哥的老人家、獨自開著時速每小時 5 英里的割草機，拖著一輛 10 英尺長、裝有野營用品和汽油的拖車，穿越愛荷華州 250 英里，並預計在 51 天後到達他兄弟的農場[1]。這齣戲放進了所有關於大和小比對想像的舞台，像是玩具劇場，人在之中可以變得很大很有權威但心仍很小，而小人物卻可擁有更廣大的心，放眼望去只有玉米田的漫漫長路，只能一直重複踩著引擎前行，簡單的一個故事，搭配室內歌劇的音樂選擇，讓老人年輕的心時快速時緩慢地跳動著。九〇年代起賀林開始接觸偶劇，並在那之後以成人偶劇為主要創作方向，他的偶戲不同於傳統，操偶者常常也都是劇中人物，他認為偶和動作（movement）是密不可分的，對他來說，偶是關於動作移動的方式、進場和出場。在電影《變腦》（*Being John Malkovich*）中，潦倒的木偶街頭賣藝師利用他高度靈活的手指技巧找到了一份在檔案室裡整理檔案的工作，電影畫面裡從他在街頭操偶轉到他在矮小的辦公室裡曲著身以同樣靈活的手指翻過所有的檔案夾；他的辦公室後方有個小門，這道小門居然可以通到知名演員約翰．馬克維奇（John Malkovich）的腦袋裡，並且劇情出乎意料的，最後他變成了馬克維奇並利用他的名氣成為一名成功的操偶師。《變腦》[2] 編劇抽象又寫實地講述出人偶操控關係間的多重層次。演員的角色扮演和操演，又何嘗不是如此？偶的移動有一定的邏輯和脈絡，就像演員也要找到說話和移動的原因和動機，更遑論操偶者得要有「偶在台上的每個移動都該對觀眾有所意義」的

[1]　故事大綱來源自 Dan Hurlin 個人官網，https://www.danhurlin.com。

[2]　《變腦》編劇為 Charlie Kaufman，導演為 Spike Jonze，1999 年美國發行。

感知。演員若能經歷過操偶者的身體經驗，相信一定也更能洞察自己在台上的所有移動和姿態。賀林從表演者的角度出發去提領自身對於移動的感知能力，而不只是培養操偶的技巧；聽起來更是想理解「動作」原理和演員的關係。多元化的藝術養成背景讓他從不刻意談「是不是跨界」或「主流非主流」，對他來說，這些界線也都只是為了方便人們辨別而區分出來的，重要的還是作品本身，以及「生活」。賀林的教學態度和方法充滿創造力，總是能不斷激發學生的潛力和想像。就讀研究所的兩年中在他的帶領下完成兩次演出，眼見他如何調度場上的十多位演員說著故事，大家就導演給予的歷史或社會事件出發，延伸故事主人翁的背景和想像並且找到身體移動的方式，有時候摻入操偶的概念，實驗眾人操縱飾演偶的表演者的身體感，有時候是眾人共同擔任說書人的旁觀角色，有時候是角色主人翁述說由眾人來扮演情境；符號化的道具使用，某一個製作裡將道具全部設計為平面的厚紙板，紙板咖啡杯、紙板雪茄等。眾人隨著戲劇故事線條，或是一人扮演多角或兩人以上扮演一角，並且帶入每位演員的個人特色，在極有限的舞台設計裡回歸演員本身能力以形塑故事的樣貌，這種極簡舞台形式也像是現今倡議環保的劇場設計。也是這兩年和賀林密集工作的經驗，讓我明白以往所受各式表演或身體訓練可以如何結合成為舞台語彙用以述說故事，如何切換旁觀者和行動者的身份，這個過程也深埋下種子，影響個人後來的導演作品風格。

　　有時候風格迥異、無法被歸類的各式表演，筆者學會從視覺藝術的創作邏輯取經。錄像藝術家先驅比爾・維歐拉（Bill Viola）的作品深受東西方宗教影響，作品內容也是從日常出發，環繞在人類生死與情感的主題上，錄像作品總是以緩慢速度格放所有身體動作，形成圖象，因此能關注到更多身體移動的細節，感官探索成為先導，聽覺也因此更加敏銳。劇場

觀眾首先多容易被舞台移動的人事物牽引，比動作速度快的便是聽覺，若想要在導演畫面調度上讓觀眾迅速將眼光移從左舞台移至右舞台，出聲便會是最好的方式。而以靜制動的畫面張力，則對表演的內在流動有所幫助。從學校到職場、從戲劇理論基礎到視覺藝術的意境想像，筆者得以實踐帶領觀者穿梭在真實與非真實的劇場經驗裡，並累積觀看全局及提領表演本質的能力。

二、導演學理的多元觀點

除了導論裡所整理出來的導演和表演論述，在導演《到燈塔去》時，筆者也參考了以下觀點作為學理基礎：

（一）「觀點技巧」（Viewpoints）和「構圖」（Composition）

美國導演安‧寶嘉 20 世紀末期崛起，在參加了舞蹈家歐弗玲的舞蹈工作坊後，驚豔於她的「六種觀點」[3]（Six Viewpoints）的概念，於是借用這個概念另行發展出九個觀點的表演訓練理論，稱之為「觀點技巧」，以更符合劇場演員及導演的需求，這九個觀點為，節奏（Tempo）、時間長（Duration）、重覆（Repetition）、動能反應（Kinesthetic Response）、空間關係（Spatial Relationship）、姿態（Gesture）、形狀（Shape）、建築（Architecture）及地形學（Topography），也從聲音的角度發展了聲音觀點（Vocal Viewpoints），試圖提供表演者在當下的空間環境裡有一套創造動作、速度、節奏和姿態的即興創作依循。而為了增強西方演員的下盤力量，寶嘉和日本導演鈴木忠志合作，將鈴木忠志的訓練法納入西地劇團

[3] 六種觀點分別為空間（Space）、故事（Story）、時間（Time）、情感（Emotion）、動作（Movement）和形狀（Shape），簡稱為 SSTEMS。

（SITI Company）[4] 作為演員的基礎訓練，「演員藉由重踩地面的姿勢，可以感受到自己身體內一股與生俱來的力量。經過這種姿勢的導引，可以創造出一個虛構的空間，也許甚至是一個儀式的空間。」（Tadashi, 2011：15）於是西方舞蹈裡往上提昇的素養和東方身體訓練裡利用足和腰的能量，兩者結合形成了西地劇團演員整體訓練的特色。在紐約研究所就學期間，筆者也同時甄選上了哥倫比亞大學劇場研究所導演組[5] 學生們所組成的集體創作工作坊（Ensemble Workshop），工作坊目的以「觀點」訓練作為導演和演員的共同創作語彙及基礎，並在各種課程作業和練習中呈現演出。之後，筆者又自行參加了西地劇團舉辦的進階課程。除了「觀點技巧」，這套訓練裡有個並行的方法叫「構圖」，比方其中第四條便說道：

　　「構圖」是一種揭露我們隱藏在內在對素材想法和感覺的方法。通常我們在一個被壓縮了的排練時間裡使用「構圖」，沒有時間去思考。它讓我們可以從原始的衝動和直覺產出架構。就像畢卡索曾說過，做作品其實是"另一種寫日記的方式[6]。"（Bogart & Tina, 2005：12-13）

　　除了創造人物在畫面中存在的意義，筆者認為「構圖」對於段落的轉場也有極大的幫助。簡而言之，「構圖訓練之於創作者（導演、編舞者、作家、表演者、設計者等等），就像是「觀點」訓練之於演員，都是：一種實踐藝術的方法。」（Bogart & Tina, 2005：12-13）導演的工作是發現，發現

[4]　全名為 Saratoga International Theatre Institute，簡稱 SITI。

[5]　Theatre Arts MFA Program - Directing, Columbia University.

[6]　《觀點之書：「觀點」和「構圖」的實用指南》（*The Viewpoints Book: A Practical Guide to Viewpoints and Composition*），此書實為寶嘉女士和藍道（Tina Landau）女士合著。整個關於「構圖」的說明，筆者翻譯收錄在拙著《看見‧觀點》一書中。

周遭的人事物、發現那些看得見和看不見的，發現不熟悉的自己。在導演工作裡更是要發現場內外各式問題和細節，也需要發現演員處理角色的困難，演員在處理表演時像是在梳整紋理線條，而導演則如織布機般將這些紋理羅織成布。作為演員時先以自己為圓心，專注，然後從圓心發散往圈外關照；而作為導演則是站在圈外，看並感知所有環節，導演和表演工作細節各有脈絡，近十年來的工作樣態，便是學習如何在理性與感性的知覺中轉換內在質地，更作為自身和他者相處的人生功課。綜合以上所述，受益許多的除了方法技巧，更是前行者們觀察生命、好好生活的提醒。

（二）連續性和非連續性

　　法國哲學家亨利‧列斐伏爾的著作《日常生活批判》二版之際，遇上了布萊希特過世的不幸消息，他於是在序言中轉述布萊希特的戲劇觀：

> 他以交通事故為例，目擊者們討論發生了什麼，對這個交通事故提出一些帶有偏見的看法，每個目擊者都在做出一種判斷（有自己的立場，決定站在哪一邊），努力讓聽眾與他分享他的判斷。（Lefebvre, 2018(2)：12）

　　這段話說明了布萊希特以「旁觀」描述及重建事件的發生，以看似陌生的態度形塑日常生活，平凡又不平凡。另外，列斐伏爾也將日常生活的語言分成了「日常生活層次網片段」一圖[7]，圖示以「語言上」、「語言」和「語言下」作為分段，「語言上」是象徵、直覺、形象和欲望，「語言」是表達意義的「講」和含有日常經驗語義的語言，而「語言下」則是衝動和欲望、展現自發性的需要。《到燈塔去》裡有著清楚的社會階級人物設定，

[7]　亨利‧列斐伏爾，《日常生活批判》第 2 卷，頁 344 圖 5，北京：社會科學文獻出版社，2018。

這個日常生活層次網給予劇中人物語言邏輯和分類的可能方向。此外，列斐伏爾也有個關於「連續性」和「非連續性」的討論[8]，他以「連續性」作為一種描述現代性的概念，說明 20 世紀 80 年代時新事物的紛至沓來，而「非連續性」則是他描述 1980 年代的消費社會，從符號學或建築學的概念來說，城市權力和因應消費社會所規劃出來的新鎮，都是人造產品。人日常生活所佔據的空間和在消費社會裡生產出來被分配的空間，是有極大分別的。這些形容頗能說明《到燈塔去》的故事背景城市－澳門的發展過程。不過「連續性」和「非連續性」的哲學概念，筆者則是在這裡借用來作為導演手法的比喻，拆解並分析場上戲劇時空的連續性，以達到非連續性敘事線條的效果。我們在日常生活中應該是要繼續保守的生存或進化，這是人、空間和時間的永恆對話。

三、創作理念到導演實踐

（一）從純觀光到文化底蘊的探索

「Wendy：澳門主題？澳門能有什麼主題啊。賭場、蛋撻、大三巴。你說說看，還能有什麼？一個連新聞都沒有的地方！」（劇本第 18 頁）

回想自己幾次澳門旅行的經驗，約莫真的是先從劇中台詞所說「賭場、蛋塔、大三巴」那樣的認識起。之後有機會透過幾次深度文化交流，才終於拓展旅遊範圍從新城到舊城，從飯店接駁車到一般公車，見識到澳

[8] 出處為《日常生活批判》第三卷第一章和第二章。

門的另一個風貌，才體悟到自己原來就是被那金光閃閃的建物遮蔽住城市底蘊、對基層人民生活無所知的觀光客，城市建造的形象，讓觀光客沒有更多機會看見原來就很有特色的澳門風光。這個劇本從近年對澳門人影響甚大的風災「天鴿」作為出發，建構了一個神人並存的戲劇世界，交叉述說，同步重現／窺視所謂「澳門人」身份建構的過程。知足且想過好每一天的市井小民、習於被壓抑或阿諛的公務員，掌握最大資源的既得利益者，穿插著從香港來早就知道這會是場災難的追風者（帶入港澳關係）和對「澳門風景」有綺想的中國人（也許也是劇作家本人的投射？）。這些人說著華語地區裡的不同聲調語言，各自表述身在澳門這塊土地上的際遇和從此出發對世界的想像。這個「風災」，或是在劇中想像置入的「人禍」，推動擠壓了這些社會階層結構，形成像是強級地震，震出被忽略已久的節理和斷層，以致所有人全盤皆輸，但卻也因此激發出提問，如果難以改變，人應該如何在既定的意識型態和社會階層裡以更好的方式活著？生命裡對利益的賭注和交換，都是項選擇，而我們能不能都時時做出最好的選擇，賭上一把？

澳門博弈業在 1874 年葡萄牙統治時合法化，從那時起也成為澳門傳統的娛樂產業。隨後，這個行業開始發展，百家爭鳴、競爭激烈，但最終被一家獨家壟斷。這種壟斷的現象一直持續到澳門回歸中國後，澳門特別行政區政府決定打破這種狀態，並將澳門的發展策略定位為「以博彩旅遊業為龍頭，以服務業為主體，其他行業協調發展的產業結構[9]」。澳門的地理面積相當於台北的文山區，然而它被卻定位為一個「世界旅遊休閒中心」，這使得澳門人民面臨著巨大的危機和恐懼，大量外籍勞工和觀光客

9　何厚鏵，《2002 年財政年度施政報告》。澳門：澳門印務局。2001 年 11 月 20 日。第 18 頁。

湧入人口數僅六十多萬的澳門，2016 年更突破了三千萬觀光客[10]，觀光客只需要應付賭桌上的風險，而澳門居民卻要擔負原有自然環境和生活品質對上「賭場」這個商品的風險。不過這個劇本並沒有往這個路線前進，而是以比喻的方式象徵了它的寫實，設定以神界和人界作為階級層次思考，而這點也是我覺得劇場可展現故事的魔法之處；再者，神界人物的形象塑造有很多可能，也可以讓年輕學子經由練功開展身體表演的可能。此劇啟發我們思考的面相可以說是在常人存在的基礎上，當承受了無法預期的環境變化衝擊時，基礎動搖，社會環境則會受到檢視；這雖然是發生在澳門的事件，但具有普世性，於是透過扮演、透過觀劇，我們得以聯想自身並且以深思。

（二）劇本內容形式和角色分析

1.《到燈塔去》故事背景及建構劇情時空

　　2017 年 8 月 23 日超強颱風天鴿侵襲澳門、香港及珠三角地區的那天，由於澳門氣象局遲掛風球，令市民錯判險況，毫無準備，使得這次颱風對澳門造成極大破壞，人們對於澳門氣象局的應對能力和準確性提出質疑。儘管澳門是經常受到颱風侵襲的地區，但這次的破壞性卻超過了以往的預期，引起了公眾的關注和憤慨。以這樣一個真實事件為底出發寫成的劇本，共分十場，角色有 16 位，加上其他群眾角色多人，戲劇時間集中在當天一早至午後，筆者和助理導演們依照劇本線索猜測或判斷詳細發生的時間和地點列表，如表一說明：

[10] 出處自澳門特別行政區所設立的 Macauhub，網站 https://macauhub.com.mo/zh/2017/01/19/macau-receives-30-million-visitors-in-2016/

表一 《到燈塔去》場次時地及劇情梗概

	場次及劇中發生時地	角色	情節說明
連續性的時間	第一場　7:30AM 地點：Benson和外婆 Tis 的家，位於比黎喇馬忌士街，澳門半島西邊，也是澳門地勢最低窪之處	Benson、Tis、周太太、社工、飛廉、黨婷	天鴿颱風來襲，但新聞播報颱風等級為三號，社會的一切照常運轉。Benson出門，卻碰到外婆前催主周太太和來關心外婆的社工，一夥人折騰了好一陣子。
連續性的時間	第二場　7:50AM 地點：六記粥麵，沙梨頭仁慕巷，距離 Benson 家不遠，同處澳門半島低窪地區	六記明、黃家強、飛廉、食客們、出租車司機	只剩下最後一碗水蟹粥，老闆賣完就要關門了。飛廉駕到，吆喝著要老闆為他（們）保留那最後一碗粥，忙亂中卻被粗魯的黃家強喝掉了…
連續性的時間	第三場　8:10AM 地點：澳門電視台，位於澳門半島俾利喇街望廈山砲台下	黃家強、袁紹飛、紀錄片主持人、Wendy、出租車司機	袁紹飛工作著關於利瑪竇的澳門主題的紀錄片。同事 Wendy 回到辦公室，兩人就颱風發放風球背後的陰謀論作了一番討論。
連續性的時間	第四場　8:40AM 地點：實際應該是在辦公室，但畫面上設定為一個現實和虛幻重疊、且帶有全景澳門意象的空間	氣象局局長、電視台台長、禺彊（老闆）	洪水已經淹到新馬路了，到底要不要改掛八號風球？氣象局和電視台兩台長焦慮地商量著…
連續性的時間	第五場　9:01AM 地點：永利賭場	賭客們與荷官、荷官、肖建英	正常營業的賭場裡，出現了一位不賭博的商人肖建英，他和也是社工身份的荷官進行了一場關於機率的討論。
非連續性的時空	**第六場　10:30AM** 地點：無特定場景，空間之外	飛廉、禺彊	我就想要一個真相。想要一個真相就這麼難？
連續性的時間	第七場　10:45AM 地點：大炮台澳門博物館，是澳門半島城區最高之處，在此處可看見永利賭場和澳門塔	黃家強、計程車司機、周太太、袁紹飛、群眾們	風雨愈來愈大，市民們只能往大炮台博物館裡躲了。袁紹飛本是為了討好心儀同事而來，後來見狀開啟攝影機為民眾協尋失聯家人。
非連續性的時空	**第八場　10:30AM** 地點：無特定場景，空間之外	飛廉、禺彊	「所以我說，這是成人的事情，你一個小孩子不會懂。」瞧不起飛廉的禺彊在空間之外進行攻防戰。
連續性的時間	第九場　11:00AM 地點：澳門塔第 61 層	Benson、阿 Ken、黨婷	蹦極台明明就已經關上了，怎麼上面還有兩個人？Benson 為了勸服黨婷離開蹦極台花了不少力氣。
連續性的時間	第十場　2:00PM 地點：永利賭場	荷官、Tis、賭場服務生與荷官	風雨漸歇，Tis 溼漉漉地走進賭場。電來了，賭場內雖然仍一片狼籍，但賭局已迫不及待重新開始…

杜思慧製表

這張圖表在戲劇情節的時間開展上以順時針方向而為，開始時看似風平浪靜，男主角 Benson 和外婆邊看氣象播報邊吃了個悠閒的早餐，雖然感覺風雨欲來但既然報導說沒事那也就繼續準備出門上班，Benson 還和外婆說好了晚餐外帶內容才離家。第二場街景，風雨開始成形，將還在路邊吃粥的民眾打散亂了開來。第三場和第四場分別顯示了電視台基層人員對風災的憂愁和和高層人員對經濟利益考量遲掛風球的立場。第五場，重要場景「賭場」出現，主角肖建英是個和拜把哥兒們相約但被放鴿子的中國過氣商人。第六場和第八場的時間相同（如表一內粗體字標示）。卡在中間的第七場在舞台畫面顯示上已風雨交加，民眾的災難正式來襲。神界爭執不下的那刻，人界已然往前多走了分秒，但這分秒間便已足夠釀成風災，也顯示著災難和神話並存於劇本的通則，這第六和第八場的本身不必然是毀滅，但相較第七場，顯出了人界與神界的連結，既神秘又遙遠。第九場又是新場景，舞台場景設定在蹦極台，人界最高的建築物，而 Benson 原來是蹦極台的員工，他正努力的勸說死守蹦極台不願離開的澳門女孩；風神飛廉和海神禺疆的兇猛交手，對照災難中卻難得還扶持彼此一把的人性溫情，讓想像交集了在這澳門最高的蹦極台上。最後一場，風雨停歇，賭場瘡痍滿目，奇異的事發生，外婆出現在賭場，她帶著自己的十字架，要來賭上一把。

在地點的部分，我們推算出 Benson 和 Tis 的居所是澳門城最低窪之處，Benson 為了阻止外婆偷溜出去賭博，習慣出門反鎖，也因此發生風災時，他在蹦極高塔對著外婆家的方向（也象徵澳門半島的高低地貌）崩潰後悔著自己的作為。澳門電視台位在望廈山砲台下，望廈山是澳門半島第五高山崗，當袁紹飛決定出門尋找 Wendy 的手環時他要去的方向是大

炮台的澳門博物館，大炮台位於澳門半島最高的山上，也因此他在那裡碰上了往高處聚集逃難的市民們，才能立即地進行視訊衛星直播協助民眾尋找家人。從事件發生地點在地形的分佈上來看，位於澳門半島西邊地勢最低窪之處的 Tis 家，到隔鄰的六記粥麵（Benson 也說回家給外婆帶水蟹粥），來到地勢位居中間高度的電視台，最高的大炮台，以及最後的澳門塔第六十一層，可以感受到風災造成的水患一路往上竄延到高處，和事件發生時間的緊迫性同步著往前推進，以形成緊湊的戲劇節奏。

表一中有兩個地點似乎與世隔絕，一個是賭場，賭場裡的時空像是異世界，外面發生的動亂似乎穿透不進來；而人神交界的空間則曖昧模糊，這曖昧模糊也是神秘感的來源，似乎靜止卻又流動著，「空間在我們體外，空間也在我們體內，空間並不屬於單一特定的感官群組。『所有』的感官都參與了這種延伸；一切萬物也多少深植於其中。」（Bergson, 2013：285）。時間和空間的連續和非連續，給予劇場裡創建畫面調度和舞台設計的狂放和收束更多想像的可能。

2. 角色人物設計的相對性

澳門的城市發展先進，但澳門本地人的生活步調卻是和緩的，殖民地國家的歷史背景讓居民組成多元，但劇中人物角色設定大多數沒有本土認同，所以飾演澳門電視台中文頻道編導的澳門人 Wendy 便諷刺地說，「一個連新聞都沒有的地方。[11]」即使有土生土長的澳門人如 18 歲高中生黨婷，想嫁得也是「真正的葡萄牙人」。所謂「真正的葡萄牙人」是從葡萄牙本土來的葡人而非澳門土生葡人，澳門在 1999 年回歸中國後，土生葡人在澳門的處境開始受到動搖，他們得改變認同以保衛自己在政治經濟

[11] 劇本第 18 頁。

上的地位，在第三場澳門電視台袁紹飛所剪輯的紀錄片畫外音可見一二：「澳廣視的執行總裁江濠生乃是一名出生於澳門的土生葡人。……1999 年 12 月 29 日，澳門正式回歸中國。……12 月 28 日，江濠生走進澳門的身份證明局填寫了一份簡單的表格，十分鐘後，他成為了第一個加入中國國籍的土生葡人……此後四年，每年他都會去北京語言大學學習四週普通話。[12]」黨婷的想法顯示了她對澳門社會階層的部分認知。然而，從中國來澳門讀書並留下工作的袁紹飛卻展現對澳門歷史的高度熱情，心儀的對象 Wendy 對他說：「你一個大陸人，不遠萬里跑到澳門來，毫不利己，專門利人，不是神經病，那肯定是共產國際派來的。[13]」殖民時代缺席的本土性，讓澳門人政治冷感，Wendy 可視為代表。既然選擇此劇本是希望學生演員在口條腔調方面找到靠近自己的學習，劇本角色裡面原有的文化特質便要保留；42 歲從中國內地移居至澳門的周太太，30 歲來澳門追風的香港人黃家強、25 歲從大陸來澳門電視台當記者的安徽人袁紹飛等，皆以原始設定作為口音和氣質的基礎。神話角色依照劇作家取材自《山海經》的風神飛廉和海神禺疆為準，在角色外觀服裝上以含古裝元素的現代感設計，國劇武功作為身體行為的底，唯風神飛廉一角在筆者的想像下一拆分為二，由兩人扮演，試圖透過場上兩人位置關係迅速幻化移動，創造風的速度和無影蹤感。以下表二就劇本的角色設定說明由這些設定延伸而出相對的內涵意義：

[12] 劇本第 17 頁。

[13] 劇本第 20 頁。

[14] 層次網分類請見書中段落二之（二）說明。

表二　《到燈塔去》角色人物內涵說明及語言層次網分析

角色	背景及性格設定	角色內涵概念	語言層次網[14]
Benson	中菲混血，男性，30歲，澳門塔蹦極教練	與外婆相依為命的新移民後代，努力生存於澳門社會中	「語言」：表達、對話，日常經驗。
Tis	Tis 菲律賓裔女性，79歲，Benson 的外婆，曾經是菲傭	只有在劇末清楚說出「當然是押莊」的菲籍女性，話語權低弱，可以說是社會階層裡的無權者（the powerless）	這個角色直覺上是在「語言下」：自發的需要，但說話或不說話，卻是她的選擇，於是也可以說是「語言上」，是一種形象和價值的表徵，也凸顯此角色的矛盾和她耐人尋味之處。
周太太	澳門中產太太，42歲，Tis 曾經的雇主，黨婷的母親	自帶中國人身份的全然優越感面對外籍勞工或移民	「語言」：表達、對話，日常經驗。
社工/荷官	澳門人，女性，27歲，為養老機構做社會監督公益工作，同時在賭場兼職做荷官	賭場工作在澳門還是最容易取得也最容易賺錢，這個角色的雙重身份設定顯示了澳門年輕人在現下環境和理想間的屈讓，也是劇中唯一只以職位標示沒有姓名的角色	「語言」：表達、對話，日常經驗。這個角色雖在日常經驗的語言層，但兩種身份都沒有名字，因此也有著「語言上」形象和價值表徵的潛藏意涵。
飛廉	風神，掌管風的神獸，也被稱做風伯，約15歲的女童樣貌	神話人物，司風之神，抗衡及挑戰澳門賭王的地位。筆者在此劇將之設定為雙生龍鳳胎	「語言上」：形象和慾望。
黨婷	澳門人，女高中生，18歲，患有恐高症，體型肥胖	被母親周太太過分保護的女兒，出過最遠的門居然是澳門塔，對澳門以外世界充滿想像，想嫁給「真正」葡萄牙人的青少女	「語言」：表達、對話，日常經驗。
黃家強	香港人，男性，42歲，颱風愛好者，在保險公司工作	城市氛圍對照，從他口中得知香港早已發布強級颱風警報。熱愛追風，追著看不見的風伯製造急迫感	「語言」：表達、對話，日常經驗。
六記明	澳門人，男性，36歲，六記粥麵的老闆	市井小民，店裡賣水蟹粥有名到連風神都特意繞來喝一碗，也是人界和神界的巧妙交界處	「語言」：表達、對話，日常經驗。
袁紹飛	安徽阜陽人，男性，25歲，澳門電視台葡文頻道編導	對澳門有感情，這感情似乎也延伸到對澳門同事的好感，矛盾且曖昧	「語言」：表達、對話，日常經驗。

角色	背景及性格設定	角色內涵概念	語言層次網[14]
Wendy	澳門人，女性，26歲，澳門電視台中文頻道編導	相較於袁紹非，雖然在電視台工作卻不覺得澳門有什麼可報導的，象徵一般澳門人的已然無感	「語言」：表達、對話，日常經驗。
氣象局局長、電視台台長、	原著角色說明裡，這一場沒有人物，只有幾位人物在電話會議中交談的聲音	筆者將之作為政府官員的符號化，並刻意戴了面具讓符號感更強烈	「語言」和「語言上」，同時包含社會解釋的表達和形象及欲望。
賭王（禺彊）	澳門賭王，男性，約70歲的老者，賭場擁有者，澳門塔的建立者，實際身份是海神禺彊，掌管海的神獸	主宰著澳門賭場，為了私利釀成災害，同時又有海神身份，極權力於一身，階層的最上位	「語言上」：形象和欲望。
肖建英	大陸商人，男性，58歲，由大陸逃往澳門避難	一體兩面，有人因為中國人身份感到優越，有人在中國人身份裡感覺被背叛，此人物代表後者，也顯示澳門涵蓋各式人物之多重	「語言」：表達、對話，日常經驗。

杜思慧製表

13 個主要角色中，除卻神界的兩位不算，人界基本上都是日常經驗的表達，唯有 Tis 外婆、荷官和氣象局電視台兩位長官有著「語言上」的分類交錯，也顯示出語言在日常經驗裡因社會位階不同而產生的區別，也以此可作為角色口語音調的表演判斷之一選項。

3. 風災揭露的社會問題－失能的政府組織和失效的大眾傳媒

澳門真是個沒有新聞的地方嗎？探索一地是否有值得報導之物，應該不光是表面可見，背後的歷史演變也是有所牽連的一環。這一場風災揭露的社會問題，其實都該是被探討的新聞議題，風災是怎麼發生的？是否該遠從澳門的填海造陸談起？澳門力報 2020 年刊出的一篇新聞裡提到，「自 2017 年 8 月 23 日超強颱風『天鴿』風災後，防災減災機制成為了不少市民關心的議題。根據澳門未來二十年的總體城規方案，澳門將會有多個填海土地及人工島，預計可以容納十多萬人的人工島，防災基礎自然成為了不

27

可缺少的一環。[15]」大眾傳媒是否發揮作用，以其影響力喚起市民或政府對相關議題的注意力？「天鴿」一名因為風災的死傷慘重而遭除名，這些除名是否也象徵了「傷」的遺忘。劇本第三場裡，香港居民黃家強急切地打電話到電視台要求台裡應該發布正確的颱風消息，然而不管是管葡文或中文的兩位記者都沒有能力（或權力）處理這個棘手消息，那麼這個消息到底該由哪裡發布？由這個「打電話」的行為看起來，香港媒體的介入是否更強勢？緊接劇本第四場的人物層級推高，但這些相互推託沒有停止，尤有甚者，被忽視、掩蓋。誰應該為風災負責任？美國小說家德里羅在《白噪音》一書中提及，「空中毒物事件後，政府機構雖然派出身穿制服的人牽著德國牧羊犬在城陣中巡邏，但什麼結果也沒有公佈。[16]」政府主體有組織且有默契地不承擔後果，澳門當局最終以「派錢」賠償慰問受災居民，然需要被好好檢討並重新建設的軟硬體公共設施卻不見有效的拯救方案。

（三）方法技巧：形塑作品的外觀和發掘內在

1. 從讀到演的立體化過程

此劇成形經歷過兩個階段，2019 年筆者便先以讀劇導演身份帶領專業劇場演員完成了讀劇版本。「讀劇」為劇作家發表新劇本的展演形式，其不需要太多經費、也無須各元素皆具備的特質成為劇作家只是想公開發表自己新創作的首選，但這個單純聽劇本的形式在最近二十年的台灣劇場被轉化為「本身即是一種劇場形式」[17]的選擇，雖然還是以讀和聽為主，但是可以適時增加走位，導演以拿著本不過分干擾台詞聆聽的方式進行場面

[15] 出自澳門力報網頁，https://www.exmoo.com/article/158057.html。

[16] 唐・德里羅（Don DeLillo），《白噪音》，臺北：寶瓶文化，2009 年，頁 207。

[17] 此說法亦見於香港前進進戲劇工作坊的「牛棚劇訊」，2010 年 9 月 7 日之讀劇專題訪問，詳見 http://onandon.org.hk/newsletter/?p=2088。

調度，讓視覺上也可以有些想像，避免純聆聽時可能會單調的時刻，筆者稱之為「動態讀劇」，此時的導演工作處理完語言和簡單走位後便大致底定，但一個完整的製作則涉及到導演風格的建立、角色創造的完整度和各部門的配合，工作份量大不同，讀劇是前期作業，除了講究聲音咬字的準確度、語意、語音協調和角色聲調的塑造，也需要唸出舞台指示，也因此更能讓觀眾注意到角色設定的細節。

首先，角色本身的語言口音設定必須確實執行以幫助角色建立背景，再者，劇中對風神飛廉的描述為「掌管風的神獸，也被稱做風伯，約 15 歲的女童樣貌」，這樣兩面一體的形容充滿想像，也讓筆者想到若是由兩人分飾一角，在純讀劇的版本應該能帶來聽覺上的驚喜。於是筆者找了一位來自香港、個子小但企圖心強的年輕女演員和一位高大可扮粗壯的劇場專業演員搭配同時扮演此角，兩人在聲音和身形上搭配效果極佳，這個概念便一路延續到了完整製作的演出版本，完整演出時的戲劇效果也證明此想法的成立，也可以由此解釋為何飛廉能面對六記名老闆點粥（以人面女娃之姿），但香港追風者黃家強卻怎樣就是看不到風的存在（以神面風伯之姿）等雙重面向。

讀劇時，舞台指示是個重要的角色，因為讀劇靠想像，也會很具體的唸出所有舞台指示和角色設定，有的時候一位演員會重複念不同角色，此時也可以透過舞台指示旁白註明搭配演員的出場以讓觀眾不混淆。前面所提「動態讀劇」的概念，在筆者的讀劇版本時便在開場時讓所有演員站成一排，共同唸出了舞台指示和角色設計，而在完整演出版本時筆者也沿用了這個走位設計，讓所有的學生演員雖著好第一場角色服裝，但以本人的中性聲音娓娓道出自己即將扮演的角色，這個序場段落完成後再搭配巨大劇名的投影和具效果的音樂設計，好像電影的開場，除了讓段落有區分，

從面對觀眾說話到進入寫實場景裡的角色和環境，也創造看戲的期待。筆者所思導演手法有二，以「旁觀」者的身份先描述「行動」內容，再進入戲劇場景「成為」角色，讓觀眾也能看到這個從疏離到寫實的過程，觀眾知道這些演員即將以第一人稱進入角色，帶領著接下來戲劇事件發生；二是透過像是看新聞般的眼光與回顧性敘述，重新建構設定，學生演員為了保留文化特質和語言口氣已盡了極大努力，但有可能還不夠完美，作為導演判斷，此舉也能給予學生演員們安全感得以盡力展現。

2. 找尋「以神話書寫災難」為主體的戲劇動作

「禺疆，字玄冥，是傳說中人面鳥身、耳佩兩條青蛇、足踏兩條赤蛇的水神。」（遲嘯川，2018：451）劇作家選用神話作為比喻，透過神話談歷史的道德觀念，《山海經》裡的「禺疆」和「飛廉」，一個能指揮海象，一個能呼風喚雨，都是具有極大權力的角色，若能力用在物換星移之必需也就適得其所，若為私利所用，則禍害世間，流於反派人物，如禺疆和賭王身份的重置；劇中，禺疆自介時說，「有人叫我大股東，有人叫我大哥」，也在和飛廉對抗時狂傲地說「我給了他們希望。賭場對他們來說，就是希望。就像那座澳門塔，為他們點燈，給他們希望。對他們來說，我，就是希望。我，就是信仰。」顯示了他作為澳門地區幕後的最大權力代表。而風神看似與禺疆對抗，實則是因為對澳門名產水蟹粥的著迷特此拜訪一遊，沒吃到，還像小孩子一樣發了脾氣，發功半天卻見澳門當局就是不發八號風球，沒能具體讓民眾產生威脅感，這才發現禺疆的幕後身份。權力鬥爭在此劇中以神之間的爭吵作為象徵來到高點，海神的貪婪和風神的貪吃，其實是一樣，只是風神的設定提亮了劇本的幽默感，減緩完全的悲劇性。因此，人與神各段落在場面調度上的探索也成為導演的工作方向。

首先是災難感的建立，在上述表一中，可以從時間前進的連續性安排看到戲劇前進的動力，時間和空間是導演處理場景畫面的重要依據。劇作家只在劇本中說明了「時間是 2017 年 8 月 23 日，颱風天鴿侵襲澳門這一天」，並在少數場次有註明確切時間，筆者則和助理們依此推算出每場盡可能確切的時間及地點。在時間的部分，筆者希望突顯每段落的故事時間軸，累積時間流逝的急迫感，不過時間因素是很奇妙的，在劇場裡玩弄時間因素的同時也得要謹慎著別反被時間玩弄，這是筆者以往經驗小結，所以也審思如何讓觀眾有預知災難發生的即時感；第一個想到的設計是光線使用，但仍思索是否真的只有燈光能處理，而劇場的燈光流逝感是否真的能帶出急迫性，人界是人與人之間的關係、規則與潛規則，比較像是水平向度，而神界是天地人、神與萬生眾物的關係，比較像是垂直向度，總合以上的交叉思考和延伸，最終筆者決定在每一場戲發生前，往舞台上投影電子時鐘字體的時間，以營造災難來臨的倒數計時感，為了製造更多不確定性和不安全感，每次出現的投影位置也都不同，如此，也可中斷人間時間的連續性以突兀出第六場和第八場神界時間的非連續性。劇本中將風災這難以名狀的惡定調為少數既得利益者的不聞不看，作為戲劇情節解套的方式，也用一種開放式的結局讓觀者自行想像社會環境發展是否會有更好的未來。其實這是澳門全民的共業，只是這次利用劇場的公共特質，讓整齣戲如像轉唱盤般，快慢速前進或倒退或停滯地，藉以提出疑問或觀點。

3. 聲音表現的形體化

在此劇中有幾個場景劇作家的舞台指示說明純以聲音表現，一是第三場的紀錄片畫外音，一是第四場的氣象局長和電視台長，在讀劇版本時這是優勢，可以完全依靠聲音表演，但到了完整製作的階段，便要思考純聲響和現場觀眾的感受關係：是否會造成舞台感的凝滯、是否能純以聲音描

述延續故事線條、純聲響時的舞台畫面是什麼，是否只有黑暗的選擇。再者，純聲音表演在完整製作裡減少了演員實體表現的可能，也可能變得「無聊」。「劇場中，無聊就像最狡猾的魔鬼，隨時都可能出現。」（Brook, 2009：60）於是筆者做出導演選擇，決定形體化這些原本只有聲音的角色或段落。依照表二[18]的日常語言層次網分類，也可作為表演選擇的依據。

第三場紀錄片畫外音，從劇中人物袁紹飛趴睡在桌上但工作中的紀錄片仍然播放著開始，此時仍是純粹聲響，搭配劇中人物動作，在被電話吵醒又睡回去後，紀錄片畫外音在舞台的另一區以主持人形體呈現，延續前面的聲音，主持人繼續說著紀錄片的內容，帶著點像是電視節目《大陸尋奇》那般的口語敘述風格，也試圖創造紀錄片的紀實感，讓觀眾看見袁紹飛所剪輯的影片內容。第四場氣象局長和電視台長，在做了一些形體變化和舞台高低的實驗後，最後決定以義大利即興喜劇的面具作為樣本，請服裝設計吳怡瑱老師設計出屬於這兩個定位在丑角的角色面具，除了面具設計，也讓賭王禺疆身處於上舞台高處，而兩位公務人員在中舞台平地，兩人因為聽到外頭傳來的風吹雨打在戲中嚇得躲進桌下，更加強兩組畫面的高低層次感。戴著面具的兩人與狀似張狂的賭王禺疆影子對話，因著面具特性，語言可以聲調乖張、高低音交錯著使用，而禺疆一角，筆者讓飾演的演員在生氣時試著用高八度的聲調，讓聽者摸不清他的脾性，高低虛實交替的聲腔語言使用，讓三個角色明明在場卻又看似不在場。劇中兩人先討論著是否要改為停工的八號風球，並等待著特首和還沒起床的大股東裁決，終於等到電話打通，大股東不滿意這個做法，他發了脾氣，忽地移動到了兩位公務人員身旁，速度之快嚇壞他們，導演手法上為了達到此戲劇效果，則是以燈快速的暗亮，大股東對下屬的無能發了脾氣，導致室內燈

[18] 本書第 26 頁。

光變暗，黑暗中演員以最快速度移到中舞台平地的另面鏡子再度燈亮，造成魔幻感，也展示賭王禺疆作為社會階級裡高等物種的優勢，甚至超過特首，賭王壓制平民百姓發出的眾多不平之鳴，並令其消失，而兩位局長也默不做聲不敢再抵抗，荒謬之處是最後終於連絡上了特首，他發來消息決議，「一切以人民的意願為主。[19]」但，「人民」到底是誰？「人民」的聲音又會是什麼？

（四）信物及符號性物件的意義－失語與自主

劇中人物袁紹飛因著對澳門歷史和葡文的熱愛製作了紀錄片，由他引領出《山海輿地全圖》的歷史文化。《山海輿地全圖》為義大利人利瑪竇於明朝萬曆年間所繪，圖裡將地球畫作為圓，而中華幅員佔據圖面極大篇幅，出現以中國為主觀視角的天下觀。利瑪竇在劇本中的意象，是否代表著澳門人對土地的認知是來自外國，從西方世界的視角在看待自己生長的土地，而非是中國視角，如果以中國視角，那麼土生土長的澳門人 Wendy 是否就能認知真實的中國歷史，而不是從大眾文化如《甄嬛傳》的虛擬認知？另外一個重要符號性物件是 Tis 外婆的天主教十字架，如表二 [20] 所示，Tis 是 79 歲的菲律賓裔女性，Benson 的外婆，曾為澳門中產階級周太太幫傭二十幾年，可以說是看著周太太的女兒黨婷（劇中設定 18 歲）長大的，從劇中也能看出兩人關係良好，黨婷偷了母親的佛珠，周太太認為是 Tis，Tis 沒有辯解，為黨婷背了黑鍋。社工（也同時身兼賭場荷官）來做家庭訪問，三人在 Tis 家門前僵持不下，從 Benson 質問周太太怎麼會不知道在自己家裡幫傭了這麼久的外婆是不說話的，以及宗教信仰是天主教，帶出 Benson、周太太及社工本人等皆有著在澳門身份申請上的

[19] 劇本第 24 頁。

[20] 本書第 26 頁。

困難遭遇，造成 Benson 的父母滯留中國、社工當了八年黑戶和周太太的公公沒有身份證的那些傷痕歲月。Benson 在劇中為外婆辯解時說：「一個人非得靠說話才能傳達他要傳達的東西嗎？得了阿爾茲海默症就喪失生活自理能力了嗎？澳門過去被葡國人統治的時候，葡國人幹什麼都用葡萄牙語，我們大家都不懂葡萄牙語，還是一樣活得好好的。[21]」想像一個在社會階級裡失語的二級市民要自行帶大外孫，Tis 外婆是否有可依附、可相信的信仰作為自我支撐，然而這個充滿著破碎的自我認同（從第一場中外婆只能用恩啊等非語言性質的聲響作為生存溝通的內容可見）以及需要用賭博來維持社會秩序的城市，任何事物都可以當作商品或是籌碼，因此最終 Tis 才連自己的信仰都賭上，是否顯示要做到這步田地才能拿回自主權？所以第十場雖短，但也顯得格外諷刺。珊瑚手串、佛珠、天主教十字架，可以說都是凡間的象徵符號，也讓這些場次有別於神界的表現空間。

（四）導演創作的方法和運用

1. 與演員一起創建角色

在正式開排前，表演指導張詩盈老師給予了學生表演工作坊，透過即興及語言練習幫助學生演員們找到自己角色的形體和內在，「形象建立」可以說是尋找角色功課的第一步驟。Tis 外婆在第一場的初始形象和最後出現時的反差，也許第一場說話速度是慢的，因為大多是各式語助詞，因此尋找各種聲音和音階的可能、子音，氣音等都是不可忽略的環節。面對失語的外婆，Benson 在場上的對應得要想成是一人戲的表演，在外婆回應的節奏裡讓觀眾發現自己與外婆的日常。比方，吃飯的節奏如果拖沓那麼電視裡風球號碼要出來時，精神便來了，節奏加快力度加大。和外婆賭

[21] 劇本第 7 頁。

輸後本想裝死賴帳，於是顧左右言他地快速穿衣或狼吞虎嚥要出門，卻因為 Tis 的出聲被抓住只好恢復日常速度的記帳。周太太家境還算寬裕，因此身體樣貌應該挺拔，但為了顯出和自身以外世界的距離，建議有些習慣，比方潔癖；總是拿著手帕掩口鼻，嘎吱窩容易流汗所以總抬著手臂，特別婀娜所以俏屁股。白天是社工晚上當荷官有著雙重身份的 27 歲女性，再次作為失語一族但另種表現手法，這個角色在劇中沒有名字，只有職稱，作為社工時可以親切嗓門大、像是鄰家大姊，作為荷官時保持社工的基本設定，但在某些時間點安插性感的樣態，除了身體姿態，也可能是聲音和語速的改變，從這角色中我們可以看到市儈和親切的反差，什麼話題是應付的聽，什麼話題是認真的同情。社工服裝造型搭配好學生型眼鏡、保守套裝，而荷官時則如同劇本裡角色描述，性感暴露的服飾配上金黃色假髮。黛婷，像是個天真的白雪公主，每次拜訪婆婆就好像出間諜任務般，尤其蹦極塔之旅更像是個不可能的任務。六記粥麵老闆六記明，建議演員找夜市裡生意很好的小吃店老闆作為觀察對象，尋找做生意時身體的節奏感和重心的位置。黃家強一路呈現興奮的身心狀態，為了追風從香港移動到澳門，一路上換乘了不同交通工具，追風者通常會有什麼樣專業工具，是否會在追風時作紀錄或測量，建議演員要發展一套例行性的設備操作程序。雙人飛廉，時時在一種「發現」的狀態，各自要找到有趣、吸睛的事件，聽到「水蟹粥」就像是貓聞到貓草般的飢餓和狂喜。Wendy 是位有魅力且聰明的主播，對於身邊這位目前是上級眼中紅牌同事的喜愛釋出「愛」的線索，欲拒還迎；相對於 Wendy，袁紹飛可能是有點宅的讀書人，愛的表達顯得蹩腳但可愛，這些舉動的設計可擺放在適合的台詞位置以豐富表演。賭王禹疆要想像自己是一個大氣、又帥又有魅力且總是關心眾人生計的大叔男星。肖建英，要設定那個等兄弟等得好心急、心急到得

要吃藥的心理和身體狀態，展現在身體姿態上，有可能設計一個持續的、急的動作像是抖腳，不時抹脖子汗的焦躁手勢，他說話的能量是否都大聲大氣，因為他已經被逼上梁山或是他曾經是黑社會大哥只是現在洗白了？他作的事業可能會是黑社會裡面的哪些項別？或另一種可能是，是否需要在肖建英身體和心理健康上有疾病的設定？

以上這些對角色的初始想法，經由表演指導和演員工作後，再和導演找到共同認知，作為繼續深度發展的基礎。

2. 靠近戲劇的中心思想──排練作為橋樑

劇情裡的身形世界

在導演與演員有了對角色的共同認知後，便是在排練中雕琢更細膩的情感和表達。史式曾說，瞬間的靈感也許不錯，但不可捉摸，我們不是隨時都能控制我們的靈感，所以我們需要排練。但排練的方式和效益也很重要，把排練時間拿來好好琢磨表演細節而不急著發展那些想像的角色背景，待排練碰到瓶頸時，再試著和演員即興那些未曾發生在劇作裡面但可能和角色有關的過去，好幫助完整角色建立。筆者利用「構圖」方法裡「源頭探索功課」（Source Work）的「劇情裡的身形世界」（The physical world of the play）為依據，在拉完大走位、做完角色的基礎建設後，就開始細修。細修應該整理這些大走位下尚未被理清楚的方向、動機、演員表演反應的選擇，演員應該要問為什麼，應該要為場景或故事線條找到多點詮釋的方式，也要和對手演員討論，問導演為什麼這麼安排，這些過程是導演和演員「溝通」的另個面向，讓兩者更靠近彼此的過程。

在基礎角色創建後，演員開始有了更深的理解或提問。因為大部分的演員都身兼兩個角色或更多，一個主要角色一個次要角色加可能歌隊演

員，所以除了透過裝扮不同，扮演不同角色時也要在聲音表情方面更下功夫區隔。比方飾演 Benson 的演員同時扮演氣象局長，扮演 Benson 時比較厚道，說話實在，為外婆辯解義正嚴詞，但扮氣象局長時，可能尖酸又色瞇瞇的對上層作為意有所指。想去蹦極塔完成極限運動的黨婷其實有恐高症，為了克服緊張（也是平常習慣的），她在包包裡面塞滿零食，甚至還分給來勸說她放棄的 Benson，角色吃東西的設計可以幫助生活感，吞嚥的動作也可以讓演員除卻緊張感，但「零食」的選擇便很重要，不卡痰不要掉屑包裝低調，什麼時候吃也是重點，都在排練時尋找到最適宜的作法；黨婷對於第四面牆（在空間中面對跳台口的方向）的詮釋應該要能展現她對於「高」的恐懼，以及什麼時候因為自己的天真幻想而忘了恐懼，什麼時候又忽然想起來。在第六場中，賭王禺彊轉化海神禺彊，大段獨白裡面他用「你們」作為主述詞，「你們」意指澳門人民、意指這些在他眼裡渺小又貪婪的人類，感覺恨鐵不成鋼，於是訓話人類怎麼可以為了一點挫折就放棄翻身，初始像是上級長官對屬下的訓話，但接續著場景轉換，他其實不是真實存在的人類，而是具有神力的神，從人到神的表演轉換尋找過程也是挑戰。獨白中「你們」一詞總共出現十二次，所以應該試著在每次述說時轉換不同的對象，用多方的高低視角讓觀眾們都覺得好像是在跟自己說話，排練時我們結合換景，他指揮人類（舞台換景人員）移動場上象徵大石塊的景物作為呼風喚雨的展現，在戲劇意念上完成自己從人到妖的過程，也在實務上順利完成了第五場到第六場的明燈換景。

強調凡間信物的表演

　　比方佛珠，袁紹飛風雨中特意前往博物館找到後，卻發現當下有更多需要幫助的民眾時，他暫時放下個人情意但邊說台詞地把佛珠環套在手上，以動作加強物件的意象。比方 Tis 的十字架，在 Benson 離場後她不

急著離場，先起身收盤子又去擦了神壇上的十字架，此刻舞台另一邊仍進行著下一場戲，所以作為靜止的舞台動作不拖戲不搶戲但能創造角色生活習慣。

肖劍英大部分時刻在一種等待的狀態，他也不願意先賭博，畫面容易呈現靜止狀態，所以給予演員更多目標，讓他感覺一有風吹草動也許就是朋友抵達了的身體狀態，但學生演員通常只選擇某個面向，打破慣性後又習於新的慣性選擇，所幸經過層層提醒，不斷打破和重建，最終學生演員能用更開放、多變的方式接收導演指令。排戲後期進入細修，自然將演員分成了「人組」和「神祖」，雖然劇本裡禺疆和飛廉的災難性大於福氣，但神組的同學仍要思考角色一體的兩面，他們是壞人也都是好人，就算禺疆看起來真的很壞，賭場卻也給予需要的人希望，賭桌前人人都是平等的；而飛廉看似天真，卻很任性地為了口腹之慾給人間添了不少麻煩，因此在表演上更要顯得無害，不能太中規中矩。飛廉不喜歡被說是妖孽，所以他用小女孩鬧脾氣的表現回覆禺疆，但因為是兩人扮演，所以兩人可以各自有不同的表現，一虛一實，不那麼快在禺疆面前洩了底。神組的同學在動作要求上高，所以每一個移動都要有確實的動機，筆者設計了京劇裡的武打動作，讓神組的同學可以展現功夫，於是也就考驗著雙人飛廉如何在短兵相接中還要同步迅速移動以製造出緊張感。神組有個優勢就是能玩很多聲音的變化，但缺點是學生演員仍然年輕尚無法一心多用，角色動機就被忽略或遺忘了，只能繼續練習，講出台詞的內容跟溫度，還要不被設計的動作限制。

演員的主動性

年輕演員容易依附導演，只做導演給的指令，但其實應該是在既有指令之上再長出新東西。演員們可以為角色尋找一個「真實存在的人」，令

詮釋出來的角色更為立體，如果有角色自傳等紙本功課，也應該互相觀摩，找到共識，目標是要讓角色當下的反應和動機準確回應情境。所以學生演員自我整備的工作裡，需要不斷回頭觀看所有筆記，在排練過程多提出疑問和想法、思考道具和角色的關係，比方第十場的 Tis。最後為了展現室外風雨交加的感受，設計讓 Tis 進場時一手拿雨衣一手拿十字架，她進場後看到賭桌想賭的動機不能停，甩掉雨衣，慎重地在檯面上放下十字架，甚至墊了墊重量，透過這些明確舉動的設計，在賭場裡的 Tis 變身為有氣場的玩家。

表演和反應

神組角色畢竟還是扮演，神力也是透過劇場技術創造出來的幻覺，因此透過其他市民角色的反應以展現風神的神力便顯得重要。動作設計周怡老師在第一次風神出場調皮翻擾眾人時，以市民們手上的道具配件如傘、帽子、紙張等，讓人感覺到風的存在，社工自己做了被風吹把傘往後拉，讓飛廉抓傘的動作，但看起來可以像是飛廉施法把傘吹走。黃家強利用手上的測風儀創造他追風的動機等。小人物六記明怎麼管理自己的六記粥麵，他可能從小就看著爸爸煮粥、看著爸爸攪拌粥的背影，廚房看起來髒髒的，他接手家裡的事業，嚴守店內的「規矩」，小生意卻攢了不少錢，排練過程裡鼓勵學生多做功課，體驗夜市生活，也設定自己因長期職災，可能手腕痛、背痛，身體不那麼俐落。

第四場在找到面具作為表演風格的選擇前，筆者和學生演員排練了許多版本的詮釋，比方局長和台長是扛著掛在空中的板子講台詞，或躲在板子後講台詞，但因為板子材質不同會掩沒表演和聲音，最終才決定以面具和形體作為詮釋。面具設計參考義大利即興喜劇，在學生演員使用了面具後，形體的「誇張」程度就要加強，筆者先以學生演員在日常生活下發

展的普通姿勢為底，再加強放大肢體的角度和能量，比方平常甲拿物件「給」乙的動作很簡單，一給一收即可，但在有面具的情形下，便需要更加開合腋下和肩膀頭的旋轉軸將「給」設定為一個包含「起頭、行動、結束」的連續行為，才能搭配面具的形象，以此完成了整個第四場的表演，學生演員付出的心力值得鼓勵。

身體訓練支撐表演能量

戲開排，筆者便設計了學生演員鍛鍊身體的行程，每次排練前的二十分鐘跑山、回到排練場後兩套五分鐘的肌耐力訓練加上暖聲，成為學生演員必做功課，希望他們能因此養成練功的習慣。學生演員下盤不夠穩重，便無法負荷大量動作戲和重複的演練，而練身體的另一個好處，是可以讓演員在台上的內在流動不凝滯，就算只是聆聽對手說話，也可以不只有耳而能用全身去聆聽並給予反應。Benson 這個人物儘管平凡、是弱弱的小人物，但依然要有存在感、創造使人記憶的樣貌，作為演員應該積極的處理，也許是使用「快」語速展現積極度。不只 Benson，這個劇本裡面人組的平民百姓選擇在意義上都很微弱，沒有辦法起大作用，但不代表扮演也是弱或被動的，他們應該也都還是積極過生活的小人物，所以說話與動作都要同時做到，是身體行為上的積極改動，過多形容角色的詞彙都是沒有幫助的無效表演。

演員的即時動感，學新語言的訣竅，不過份出力的寫實表演，這些都是學生演員在表演身體訓練上的實踐，「觀點技巧」的「動能反應」是很好的基礎練習。劇中好些風災場景，需要學生演員展示被強風吹襲的身體樣態，海神和風神兩角一重一輕的身體質地，也需要學生演員使用不同肌肉群才有辦法克服體能限制。動作設計周怡老師強化了以含有戲劇動機的身體移動，讓畫面和移動更符合戲劇情境當下的情境。「一種從動作裡取得

一切的戲劇，是不能缺少舞蹈的。動作的優美和舞台調度的雅致，都能起到陌生化作用。啞劇式的虛擬也會非常有利於佈局」（Brecht, 1990：39）「陌生化」一詞在此處用來比喻跳脫寫實戲劇設定而以動作展現的異感，也是導演手法上的多元運用。

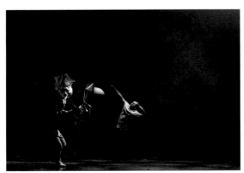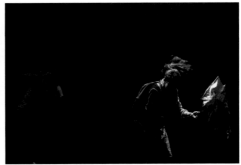

第七場群眾以身體表現展現出被大風吹著跑的戲劇效果（劉敬恩攝影）

3. 舞臺美學

敘事空間

　　延續讀劇版本的起始，眾演員在大幕前介紹劇本背景和角色說明，接著搭配投影和磅礴音樂展開大幕，第一場演員進入第一個寫實空間開始正戲的演出。本劇十場戲有六個寫實空間（其中唯有永利賭場重複展現颱風前後不同樣貌）、兩個設定為神界的虛幻空間和一個意念上重疊於寫實和虛幻的空間（見表一裡第四場說明）。在劇本場景的寫實和虛幻比喻象徵間，筆者和舞台設計李怡賾老師選擇了虛擬的神界而非真實的澳門城市天際線（意指有著明顯設計形狀突出的各式賭場建築物）作為天幕背景，李怡賾老師並提出以曲線和圓作為海神和風神的抽象想像。此舉亦刻意淡化多年來關於澳門天際線改變的討論，也以視覺回應創作理念裡提及希望更展現澳門平民百姓生活以及這個風災事件本身的意圖。以導演的角度去思

考眾多場景間的頻繁更換，似乎感覺起來一個靠近「空」的空間會有更多的可能；在一個虛無的空間裡去素描出各個寫意空間，第一至第三場是將寫實場景設計在可推動的平台上正反兩面旋轉使用做為空間營造，如 Tis 家、六記粥麵，接下來如電視台、賭場和虛幻空間，因有更多可從四面八方進出的敘事空間，所以便以不規則形狀能排列出高低層次的大型立方塊（Cube）為主，並隨著故事場景由人而神、以繁入簡的方式轉化「界」的設計。也因著場景的自由度，後台轉場空間變得極為重要。由於筆者想利用劇場「變魔術」，所以為了創造神祖角色能快速移動的幻覺，演員要在短暗場裡很快的跑換到下一個燈亮後的位置，以形成「秒移」的錯覺，黑暗中需要非常安全且暢通的跑道，在舞台上或舞台後兩者皆是，所以整體前後台的路線都在導演使用舞台的範圍內。從排練場空間到劇場空間，為了迅速位移產生的大量跑動，演員勤練身體累積的能力終於發揮了功效。

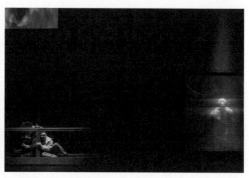

一個燈暗亮時間，禹疆自右上舞台斜坡（左圖照片上方）穿過翼幕位移至左下舞台毛玻璃後方（右圖右方）（劉敬恩攝影）

影像

此劇影像邀請了劇場藝術系的畢業系友高健鈞先生擔任。設計需求分為兩項，一是劇中舞台指示所提的影像內容，首先第一場的電視新聞播放氣象預報，同理世界觀的建立，到災難感的生成。從氣象圖設計為電子百

家樂的桌面圖案，颱風是幾號風球由落下的彩球數字為結果，預告把災難當作風險看待、不可預期的後果。第三場電視台記者袁紹飛正在工作的「利瑪竇訪澳」和「1999 年中國政府恢復對澳門行使主權」的影像內容，原本只聞聲影，筆者先和舞台設計溝通這個電視台是否也有錄影的空間，再選擇將紀錄片畫外音形體化，讓一位演員變為說書者出現在錄影空間，而影像內容便搭配畫面作為輔佐。第四場本來也是沒有人物只有交談的聲音，舞台只是建議舞台背景是颱風天鴿掃蕩澳門現場的新聞紀錄，展現澳門各處被颱風摧毀的景象。以上皆以能找到的參考內容出發，再自製相似、偽史實的影像紀錄，以完成戲劇世界的重構作用，展現自我的戲劇觀點。另一項不在舞台指示中所提之影像內容，為筆者個人視覺化劇中隱形符號的設計，包括最開場從讀到演、從演員進入角色作為戲中戲切分的劇名投影，和在每場開頭、投射不同處的電子時間，希望透過這個設計呼應部分偏離時間和空間順序以及線性流動的導演手法，讓觀者有距離的處理目前感知到的最新災情，以反映實際上複雜且糾纏的時間、地點和情況。

服裝造型

　　在服裝設計吳怡瑾老師兼具理論和實務的資料搜尋下，我們定調以西畫中的中國風情作為服裝氛圍的參考，所以神祖的風神雙胞胎以古今中西融合、帶點嘻哈的時空旅人感的設計為主，本來筆者要求演員能著直排輪在場上自由移動，不過技術門檻過高，所以最後還是以身體能迅速移動為主，更顯身體訓練的重要。自比為天神的澳門賭王、其實也是海神禺疆一角則有更為複雜的設計，作為人的時候身著帶有葡萄牙色調、霸氣尊貴的紳士裝扮，變為掌管海的神獸時則依照《山海經》中所述，「人面鳥身，耳配兩條青蛇、足踏兩條赤蛇的水神[22]」為出發想像，而為了讓演員在台上

22　遲嘯川，《山海經大圖鑑～遠古神話之歌》（新北市：典藏閣，2018），頁 451。

看起來有份量，也嘗試加深內搭的硬裡，比方小背包讓背和臂膀厚實等。人組的部分則依照場次和人物關係做組別對照，穿著運動服裝的 Benson 和東南亞在地氣息花式上衣的 Tis 外婆；肉肉天真溫室少女黨婷和其勢利著名牌服飾的母親周太太；同時是簡樸內斂著素套裝工作的社工也是頭戴金長大捲假髮、濃妝及緊身套裝的假洋人荷官，服裝的符號性區分強烈，是劇中唯一有兩個身份的角色，為了區別出導演手法上以一位演員扮演多位角色的選擇，在劇中增加她邊走進來邊變裝的過程。與她在荷官身份搭檔的是落魄卻繼續執著的跑路商人肖建英，用過時大一號西裝套裝表達他落魄的現況；黃家強，脫離平時風險管理員的拘束，在追風者時著防風外衣褲、背著大背包，重要的是風速儀不離手，他想掌握時間的方式像是《愛麗絲夢遊仙境》的兔子；庶民廣東廚師風格的六記名，著傳統中式廚師服，手時時握著煮粥的大湯勺；正經且憨厚、用現代術語「宅男」形容不為過的袁紹飛，身著格子襯衫工作褲的保守服飾，她的同事 Wendy 穿著專業但不知為何有點俗氣的時尚風套裝；及旁邊眾多澳門勞薪階級日常簡易穿搭風格的在地民眾裝扮，如賭場服務生和計程車司機等氛圍演員們，以「日常」和「非日常」的視覺設計，刻畫及顯現劇情人物的內在世界經驗。

音樂

彼得布魯克導演長期合作空間設計師吉安居‧萊卡特（Jean-Guy Lecat）曾指出「聲音在劇場中是首要的，視覺也很重要，我們必須看到演員，但我們會去看某個演員，是因為他在說話，看到他對了解他在說什麼有實質的助益，因為肢體語言可以協助我們理解。在電影中我們得看到，但在劇場中，我們得先聽到。我們得看得到位置，我們得聽到聲音的位置」（耿一偉，2013：33）。音樂和劇情發展相輔相成，也能適時承接起角

色的無語或情緒。此次戲劇風格著重在各式聲響音效的聲場創造，音樂設計卓士堯老師和筆者合作多次，兩人對於聲音氛圍的共識度高，他極早便將設計概念的音樂參考資料給予製作團隊。曲目分別從兩張專輯而來，一張是電影《犬之島》的原聲帶，另一張則是電子樂團 Hidden Orchestra 的專輯。前者專輯配樂風格融合了日本神道教傳統音樂的元素，以太鼓強勁、宏大的聲響搭配片中角色的冒險故事，單曲〈Shinto Shrine〉、〈First Crash-Landing〉給予風神和海神交鋒時的聲音氛圍想像。Hidden Orchestra 的電子音樂比較像是環境電子，但融合了更多不同的音樂元素，爵士樂、古典音樂、鼓和貝斯、搖滾和嘻哈音樂等元素混合其中，以讓自然聲音與電子效果相結合。因此本戲的聲場創造分為兩部分，一是搭配故事線條、主題明確等各式自然界的音效，如海浪、樹木倒塌、玻璃碎裂、不同程度的狂風吹拂等警醒音效，另一則是配樂，以文本裡所需創造寫實與非寫實的聲場環境。從「構圖」方法作為和音樂溝通的方式，先從演員的舞台動作尋找到節奏，而開頭和結尾的大畫面像是要呈現一個特寫和定格，並從這個大畫面裡想闡述的概念找到音樂設計的結構和互動。和音樂設計的溝通可以將劇場的展現性推到極致，讓視覺和聽覺的結合更為動容。走筆至此忽然靈光一現，也許第五場裡那個繚繞在空間裡虛無的回答「一切以人民的意願為主」，是結尾大畫面的聲音氛圍，回應這句台詞，可能是高台上的人們呼喊尋找自己親人的聲音，也許更能讓這劇中的公民代表替隱形的澳門發聲。

燈光

　　幾次澳門的旅行經驗，金光十色從來不是記憶重點，反而是走在澳門舊城，午後樹影照映在葡式磁磚製成的路牌牆面上、陽光反射照得議事亭前地的波浪紋葡式像海浪般波光粼粼，然後偶爾想起霓虹燈當鋪林立的澳

門新城，這些能展現澳門建築特色的光影是筆者對澳門光線的想像。燈光設計涉及到場景的空間、時間、溫度及最重要的氛圍。《到燈塔去》中寫實和寫意場景並存，功能性或情感取向的設計皆需備有，所以除了劇場傳統燈具，燈光設計曾睿璇老師帶入像是日光燈具、霓虹燈光條等直接裝飾在寫實舞台平台上，以代表如 Tis 家或六紀明麵館。而蠟燭和手電筒則成為賭場停電時烘托氛圍之所需。在幾場海神和風神交手的大畫面，設計使用了地面照往天空的光束以保留詭譎感和不安全感，也選用如青藍色或火光，象徵神祇角色的神秘感。賭場場景有輝煌和殘破兩種畫面，所以以霓虹燈光束的燦爛和不均勻光源的亮暗光影作為區分，以詮釋出社會位階的衝突與共存。筆者對於劇情結尾的處理，仰賴燈光設計許多，嘗試了多個場面調度的實驗，最後決定在正戲完成後，讓所有角色一一出現在這遭遇風災侵襲的賭場中，帶著個人最具符號性的姿勢、樣貌和物件，先以分區燈光顯出個人，再以全亮的大畫面做為本戲最後收尾，希望這個畫面是本戲最後一個可以留存在當晚觀眾腦海的畫面。

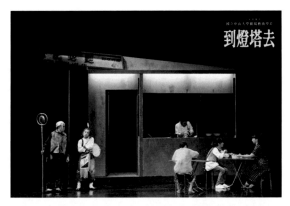

人界的燈光質感（凌子皓攝影）

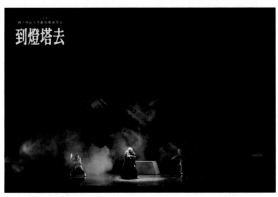

神界的燈光質感（陳怡君攝影）

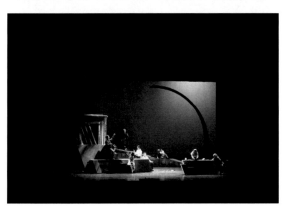

劇終結尾畫面（劉敬恩攝影）

第貳部分　表演作品

《十殿》、《婚內失戀》

一、熟悉的語境和主題的普世性

演員的責任是扮演他者，透過外在的手法傳達角色的內心，所以時時準備好自己的狀態為首要，心理素質和聲音身體的控制能力適切，也得要求日常生活的紀律。在本書一開始的導論中提及筆者初始的劇場訓練皆以演員為目標前進，大學時期除了校內訓練，也加入了蘭陵前輩所創劇團[1]，在團員訓練課程中接觸到葛氏身體練習，當時懵懂，不管三七二十一地先跟著練就是，但這些過程內化為筆者身體使用的內在基礎，在美研究所期間受到賀林的「集體創作」和西地劇團「觀點訓練」的薰陶，則成為外在形狀的根據。《十殿》和《婚內失戀》是兩齣質地天差地遠的戲劇製作，前者在大劇場演出，規模格式大、演員人數多，後者在中小型劇場，由六位演員從頭到尾完成。兩齣戲劇內容也風格迥異，最大相同處為皆是華語創作，跳過演繹翻譯劇本時對文化和角色認同所需之磨合過程，能直接深入故事情境探討語境相同的人物情感。《十殿》以台灣民間故事為靈感出發，人物社會階級跨距廣泛，草根性十足，以大量的惡構成劇情主體，故事鋪陳及講述方式錯綜複雜，上下兩部演繹時長共五小時；《婚內失戀》改編自同名散文，將原書裡單篇個案型態闡述婚姻盲點的內容，轉化為台灣中產階級夫妻在婚姻現況裡、對共同生活彼此退讓最終卻漸行漸遠期待落空的戲劇故事，一百分鐘不換場一氣呵成。其中對於女性角色的書寫，兩位編劇藏有異曲同工之妙的觀察；《十殿》編劇吳明倫撰寫《陳守娘》段的角色時曾心疼地說，「為何這些被拋棄的女子只能死掉？又是死掉後才能復仇？[2]」而《婚內失戀》編劇及導演吳維緯受訪談時也特別提及原書作

[1] 1991年筆者參與魔奇兒童劇團的團員培訓，由李永豐先生帶領他自蘭陵習得的身體訓練。後李永豐先生創立紙風車兒童劇團，筆者也因此跟隨至紙風車兒童劇團成為創始團員之一。

[2] 出自網路文章〈專訪阮劇團《十殿》編劇吳明倫：從神怪到人間，在當代劇場召喚台灣五大奇案的靈魂〉，作者林立雄。https://500times.udn.com/wtimes/story/12672/5324130

者鄧惠文說「華人文化中的『女鬼』意象，跟怨婦有相似之處，就是陰氣
繚繞。如果想要讓自己活在光明面，一定要覺察自己是不是已經被無愛的
婚姻掏空，失去生命之陽，而變成一個空虛的無底的陰的狀態。」（鄧惠
文，2017：92）不論逝者或生者，在關係裡失去彼此、形同陌路的時刻，
故事人物的心和靈魂都是破碎的。扮演《十殿》裡的安然或《婚內失戀》裡
的陳柔安，都間接碰觸了或其實就是這破碎的靈魂，角色的狀態雖靠近但
工作這兩個角色的路徑卻不盡相同。

　　《十殿》裡的安然在順向的戲劇結構寫作當中前進，除了有對話的段
落，她多半時間在場上旁觀著其他角色或情節的發生，但她觀察的是別人
不是自己，年齡也隨著每次出現漸長；導演的手法形式多元，多運用在
舞台空間和影像技術的使用上。對演員來 ，「成為」看似是最快且適合的
選擇，但因為劇中旁觀的身份，並且抽象地說，這個「旁觀」不是演員和
角色的工作方式選擇而是角色本身的狀態，因此表演層次更為複雜。《十
殿》的舞台設計採簡約設計，由兩個巨大矩形骨架交合為主要結構，可以
三百六十度旋轉，類似旋轉門，因為如此，場上只存在必要的大小道具並
常得快速上下場。當角色本身在劇情設定那個當下就已經是抽離的狀態，
演員扮演的是角色的旁觀，但為了在有限的舞台物理空間裡「行動」、讓
內在龐大需要填補的心理空間獲得飽滿的投入，以成為行動的動機時，演
員又得是角色強力的後勤部隊，必須很快下判斷和選擇，這樣內在不斷地
調整、心情鬆緊的拉扯，是在扮演安然一角時的挑戰。《婚內失戀》裡的
陳柔安在寫實的情境和狀況中，「成為」是必然要件，單純就角色來說，
她和對象的人物關係清楚，互動和話語目標明確，需要處理的是角色情感
和情節裡累積的衝突，但因為在編導手法上使用了三組演員分飾這對夫妻
的不同婚齡階段，所以好些時候三個階段的陳柔安會同時在場上，可能是

三人的某個一天同時並存在場上，或是和該段落對手演員的戲。筆者飾演的中年陳柔安是啟動回溯這場婚姻記憶的推手，不論何時在場上似乎都合理，因為對觀眾來說，場上所有的發生都是她的回想和現下，她的「旁觀」是觀看過往的自己，但仍在自己的角色裡，所以陳柔安的「行動」動機更有道理，可以在三個範疇間的轉化更自然。和《十殿》最大的不同是，《婚內失戀》場景完全寫實，也能在場上廚房空間真的煮咖啡或煎蛋，所以陳柔安的「旁觀」很自在，需要當後勤部隊的演員在這個寫實的空間裡資源充沛，所以雖然長時間在場上卻反而相對放鬆，她不需要一個人撐著陳柔安一角，因為不同生命階段的另外兩位陳柔安會陪著她一起。

二、表導演工作質地的轉化和互為——
單人表演的訓練

90 年代後期出國讀書的筆者趕上了表演藝術新潮流撼動傳統劇場信條的尾班車，那時正值「表演藝術」（Performance Arts）一詞最流行之時，所有無法被既有名詞分類的表演類型就被分類到了這區，任職紐約「表演空間 122」（Performance Space 122）藝術總監二十一年（1983-2004）的馬克·羅素（Mark Russell）這麼形容，「表演藝術是一種沒有形式的形式，一種會一直變換形狀的劇場病毒」。（Russell, 1997：iii）很像是 2000 年以後台灣開始出現「跨領域表演」一詞，雖然這個詞開始的時候是用來形容視覺藝術類別，不過後來也包涵到現場表演。現場表演的發生和「當下」是很有關係的，藝術家們讓不同媒介相互撞擊，利用撞擊出的火花形成自己表演的風格，而這些「當下」也會隨著時間、場域的改變而改變。筆者1997 年到 1998 年間兼職於「表演空間 122」，這個劇場有大小兩個空間，除了週一，每晚每週末都有形式風格迥異的外外百老匯式的表演，其中也

有一些因為熱門而登上了外百老匯或百老匯的殿堂，筆者有幸近身觀看了大量表演藝術及行為藝術的演出。那些引領當時表演藝術風潮的多位單人表演創作者，佩妮・亞凱（Penny Arcade）、凱倫・芬尼（Karen Finley），她們的身體就是她們表演的「武器」、荷莉・休斯（Holly Hughes），約翰・賴癸薩蒙（John Leguizamo）等，集編導演能力於一身，也讓單人表演這個形式成為一項述說個人理念的最佳武器，「個人即政治」（The personal is political），這個沿用女性主義思想的陳述後來也被沿用到一個更大的範圍。女人的、黑人的、西班牙人的、同志的、還有更多其他的邊緣文化都可以更解放的被討論。」（Russell, 1997：vii）[3]。小劇場如此，大劇場如羅伯威爾遜（Robert Wilson）將角色形象揉進舞台畫面、說出「音樂的顏色」[4]的獨角戲《哈姆雷特－一個獨白》或又編導又表演的魁北克導演羅伯・勒帕吉（Robert Lepage），他擅長併用高科技和低科技的影像技術在劇場中變魔法說故事，也利用 RSVP [5]環的應用創造戲劇結構和內容，有限制才有自由，這是勒帕吉相信的劇場創作方法。

　　筆者以往所受訓練的表演通常以文本先行，劇本和角色作為依據創造表演，但單人表演可以跳脫文本先行的連續性，以非連續性的思考邏輯進行，不論是故事或工作方式的時序性、語言和動作先後的時序性，因此也讓單人表演在編導演合一的狀態下更顯自由，這個像是自我訓練的過程經歷，集結在筆者 2008 年出版的小書《單人表演》中。因為這個經驗，比方安然在《輪迴道》的〈團圓〉場的獨白，能迅速找到說話的對象和與空間共存的方向，大段獨白中的「導演自己」是一種本能和直覺，一個人在台上

[3]　更多詳細說明在筆者拙作《單人表演》（2008）一書中。

[4]　出自 Robert Wilson 官網作品說明。https://robertwilson.com/hamlet-a-monologue

[5]　資源（Resources）、譜記（Scores）、評價（Valuation）、表演（Performance），由美國景觀設計師勞倫斯・哈爾普林（Lawrence Halprin）與安娜‥哈爾普林所創作出的一套創作程序。

說話也是有對象的，它可能在場或不在場，或其實就是觀眾，這第四面牆的開關得要自如並果決。

筆者自 2018 年起多次以實際年齡被選角，在近幾年更多以文學小說或本土題材作為靈感發想的台灣劇場，扮演與真實年齡相仿或更超過一些的成熟角色。在台上不管是擔當個人獨白或與對手搭檔，好像不再需要在真實和虛擬的兩端自我拉扯，也更能從容面對每個角色的樣態。從純文本導向跨足以動作為出發的表演思維又回到文本出發的角色塑造，也重組了筆者內在戲劇觀，得以將動作和語言，虛和實的排列組合及錯落，安置在對的位置上，也讓那個在表演體質上易於跳出觀看和批評自己的視角，轉變成為導演的眼光。自我表演和導演的互動極其微妙，少和多之間的拿捏是門藝術。安然和陳柔安在各自的戲中皆是觀察者，「觀察」可以給觀眾帶來偷窺感和優越感，他們已經知道角色的過去，又可以在其他段落先窺視到角色的未來。演員和角色的貼合也會有代溝（gap），安然因為在場上是超然的，所以角色落地感更要足夠，而陳柔安隨俗，所以可以在場上自在的神遊，角色的當下和演員的當下，帶著點距離卻有興味的，互相靠近和觀察著。

仔細盤查，是單人表演的訓練讓自己對自我的批判轉化成演員對表演的選擇，這點對之後的表演工作也非常有幫助。

三、尋找《十殿》的角色地圖

文本的構成

《十殿》一劇為劇作家吳明倫女士歷時兩年的原創劇作，阮劇團製作演出，全劇歷時五小時、並分成〈奈何橋〉與〈輪迴道〉兩部，場景設定在

一棟住商混合、九二一大地震後被宣告為危樓的大樓裡，故事時間歷時三十年，產業和時代的進退，大樓的風華和衰退，人物的交迭、徘徊在這個無法脫身的迴圈裡。〈奈何橋〉與〈輪迴道〉，可視為兩段故事，但兩者相加也是一個故事，像是上下集，兩部裡的人物相互牽連，〈奈何橋〉形容這群人三十年前的故事，〈輪迴道〉則是現在的故事，前者是因、後者是果，但據觀眾回饋倒著看也有果因錯置的另個瞭然或景況。故事靈感來源取自《周成過台灣》、《呂祖廟燒金》、《陳守娘》、《林投姐》和《瘋女十八年》等臺灣民間五大奇案，編劇拆解人物和事件重新編織出另外十個故事。原本民間故事裡的毒殺、通姦、棄子等古早味的戲劇點，變成現代情節的寫作，說是能在現今的新聞報導中常聽到也不為過。編劇說明原先設定為邱老師與安然這兩個角色，做為十個故事的串連，稱之為「日夜遊神」：

> 邱老師與安然這兩個疑似有不同於凡人能力的原始參考是「日夜遊神」（解釋可見維基百科），所以邱老師在奈何橋、安然在輪迴道各佔較高比例（追求一種對稱、接棒），因劇情需求，讓安然的能力更強大一點，原本沒有特別區分何者為日或夜，但既然安然是「光的藝術家」，大概更偏向是日遊神的感覺。與其說日夜遊神出現時會招來不幸，這裡的想法比較是顛倒過來的不幸會招來日夜遊神。——《十殿》劇作家吳明倫 [6]

　　但後來劇作家又加入了「奇形怪狀」組也就是唐三藏師徒四人，作為主要串連。整齣戲的主要戲劇目標，因果關係和輪迴，由此六組人馬在這

[6]　出自編劇在 2020/12/13 給予所有演員的角色說明資料，私人文件，未公開出版，已獲編劇同意引文使用。

棟由興轉衰的大樓裡，不斷更迭及循環揮之不去的過往和現今，用三十年的戲劇時間述說完成。二十位演員分飾了二十七個有名字的角色，及相當多場面的群眾表現，可以說是台灣近代戲劇的新史詩，劇作家「企圖透過現代眼光重看民間信仰、連結在地文化，期望說出屬於台灣的故事。[7]」此劇創下的另個里程碑是劇中百分之八十的台詞為台語撰寫，只有兩個角色以華語演出，筆者所飾演的「安然」是其中一名。台詞語言和文化貼近創作者，熟悉的語境和主題的普世性，加上表現手法多元，在演出當時受到許多注目和評論，作為演員能在近年參與到這樣內容和規模的製作，筆者感到萬分榮幸。安然的戲劇場景在〈奈何橋〉中與邱老師短暫交手，主場在〈輪迴道〉，因此筆者在上部也扮演了如奈何橋上的眾生、高中生、婚禮來賓以及無差別殺人事件受害者之一，除了演戲，也摔打也跳舞，後台換裝不斷，相當緊湊。

光的藝術家－安然

比對五大奇案，安然屬於《呂祖廟燒金》這條故事線延伸而出的角色，故事主要述說屠夫之妻（劇中名怡慧）與法師（劇中名安然）暗通款曲。不過改編後重點琢磨在怡慧的生命歷程、她和屠夫（劇中名阿彰）之間關係的無路可出，但安然一角仍保有法師的靈性和特質，只是更現代化地變成了「光的藝術家」，自成立工作室，透過催眠服務眾生。安然看見了同住一棟大樓、鄰居怡慧的苦難，私心來說當然也是因為有所喜愛，但最終怡慧接受安然的好意，透過催眠的療癒重新檢視自己的上半生，最後決定有所改變，離開屠夫和已了無趣味的生命狀態，走向光。安然和怡慧的初相識，搭建在另一組人馬的事件中，也就是她的師兄邱老師及邱家發

[7]　出自十殿節目單主創者介紹內容。

生的事。邱老師的兒子在小時候被綁架，他不願接受他已不在世上的事實，與太太離婚、離群索居，四處回收垃圾，翻找著兒子可能仍存在的蛛絲馬跡。作為同門師妹的安然，同情邱老師的境遇，但知道邱老師的脾性，只能時不時出現在他堆滿垃圾的家、用些怪招讓他清醒。安然也是眾人的催眠師，《十殿》中有許多受苦又心碎的人，而安然能給予受傷的靈魂安慰，她獨立於外，既入世又出世，能眼觀世間所有悲苦，看得見每個人身上屬於自己的光。劇作家給予的角色說明是這樣的：「神秘的女子，有點ㄎㄧㄤ感所以即使外人覺得她實在很像神棍，也還是討人喜歡的。心地算是善良，盡力幫助自己想幫助的人，比較有神性、比較能在外圍看待整部／整座《十殿》，很可能是「真貨」，但仍有迷惘的時候。[8]」戲劇的最後她遇上了也是獨立於世間人士之外的唐三藏，並有了一番關於因果輪迴的激辯，「在〈團圓〉裡，三藏智慧上又比安然似乎更高了一階（社會階級上比較接近一般人），對於疑惑的安然提供了解答。這裡的三藏，同時也是安然的腦內辯證。[9]」於是總結筆者自己的理解和編劇的說明，這位曾跟著母親住在廟裡的安然，有著靈感體質，她不是完人，她有私心，調皮且世故，但也希望自己能有關懷世界的心，將自己的能力發揮在對的地方。

　　安然出現在全劇五場戲中，分別是上部的第三場〈孽鏡〉（1996 年）、下部的第一場〈渡〉（2010 年）、第二場〈樓崩〉（2010 年）、第三場〈鈴〉（2015 年）及第五場〈團圓〉（2021 年），她 1964 年生，時序上年紀分別是 32 歲、46 歲、51 歲和 57 歲。邱老師兒子的綁架案是在 1992 年，所以〈孽鏡〉一段安然是年輕時的樣態，她躲在邱老師家中的某個紙箱裡等著他回家，因為等太久睡著了，聽到聲音忽地從紙箱裡跳出來，邱老師埋

[8]　出自編劇在 2020/12/13 給予所有演員的角色說明資料，私人文件，未公開出版。

[9]　出自編劇在 2020/12/13 給予所有演員的角色說明資料，私人文件，未公開出版。

怨她沒事來幹什麼，她回說「師父走的時候有交代我要注意你一點[10]」。接著她收起玩心，正經地感應著邱老師兒子旭恆的靈魂，利用鈴催眠了邱老師，讓他可以接起電話，和兒子交談，但這具老式電話機其實只是他回收的一個物件，根本沒有任何對外連線，從此，他守護著這台電話機，期待著可以再和兒子交談。〈渡〉是動作場面戲，也是〈輪迴道〉的開場，六組演員每組各自搭著一艘船，以戲曲動作表現乘船的姿態，由最上舞台往下舞台移動，安然、怡慧、阿彰、宗翰為一組。三藏對徒弟們訓示了一番後，「每一組開始進行各自的喪事，每一組有一塊紅布傳來傳去，厲鬼們瘋狂地笑，風雨雷聲，除了西遊記以外的所有人翻船溺水，呼救。暗場。[11]」〈樓崩〉緊接著〈渡〉之後，場景轉到大樓前，安然看著被丟下的老式電話機，又抬頭看、思索，怡慧出場，她看見了電話機被丟下樓的瞬間，還問安然有沒有怎麼樣，兩人撿起電話機一起走向電梯，這是兩人的初相識。〈鈴〉，怡慧的一生，安然在第二小段出場，和唐三藏四人組一搭一唱的，以旁觀的角度註解現在的怡慧深怕自己會下地獄的痛苦。第三和第四小段安然邀請怡慧參觀她的工作室，他們第一次能更深入地聊彼此的生活，安然給了怡慧一本結緣品《因果圖鑑》，兩人的友誼有一些進展，還帶著點曖昧感；因著怡慧防備心漸漸鬆懈，安然可以開始對怡慧進行催眠治療，她回到過去，年輕時候的她和她喜歡的對象，喚起了怡慧不願想起、封塵已久的回憶，結尾她將催眠的鈴交給怡慧保管。第五小段，安然的精神和靈性支撐開始影響並穿梭在怡慧和屠夫先生的關係裡，安然念著佛經穿插在兩人的對話中。第六小段，怡慧主動來到安然的工作室歸還催眠鈴，並開始述說自己的故事；怡慧和年輕時喜歡的對象在保齡球館的性

[10] 〈奈何橋〉劇本第 29 頁。

[11] 〈輪迴道〉劇本第 4 頁。

愛，被阿彰錄製起來散播到網路上，性愛影片的污點讓怡慧彩色人生變黑白，性格變得謹慎憂鬱而內向，雖然怡慧和阿彰後來在一起，但怡慧的自暴自棄不快樂和阿彰對她窒息的愛，讓她覺得活著早就沒有意義了。最後，怡慧終於離開了阿彰。故事進行到這，在旁觀看怡慧和阿彰對話的安然召喚了怡慧，安慰她。在〈輪迴道〉最後一場戲〈團圓〉，安然 57 歲，劇情設定她已經成為光的藝術宗主，邱老師兒子旭恆的去向得到悲慘的解答，邱老師和前妻哀傷，安然為旭恆超渡著，邊超渡著這個小生命的逝去，更多想被超渡的靈魂聞鈴聲而來，最終變成一場佈道大會，群情亢奮，「鈴聲大作，人們圍繞著安然，像是邪教儀式一般地跪拜[12]」三藏出現，打破這場佈道大會，開始對安然宣揚起其實這整件事情是有因果輪迴的，安然不服，三藏解釋。場上出現大樓模型、攝影機，和微型投影，搭配三藏的解說直到結束，而安然都在場上，似乎像是作為眾生代表的、聆聽三藏故事版本的旁觀者。

撞牆和重啟——角色的誕生

　　倒著場次回來討論角色，安然在〈團圓〉場中有一段對需要被超渡的眾人佈道的大獨白，在那個當下她像是神人般力量無窮，雖然台上很多演員，但那段大獨白也像是一個人在演戲，是她的單人表演。一個人演戲很多樂趣，只要能一直在場上有所發現，以發現的當下再開展出想像的開放空間，邀請觀眾進入交流，就不會只是一個人的表演。單人表演可以是一個人從頭演到尾，也可以是有第二人以上的同時存在，只是仍會以支撐主要說故事者為重點。本來在大段獨白時安然已經鞏固好自己的精神堡壘，結尾卻被唐三藏給攔截，當他開始解釋事件的來龍去脈（而且戲劇時間相

[12]〈輪迴道〉劇本第 62 頁。

當長），導演沒有安排安然下場，而是選擇以一顆聚光燈（Follow Spot）跟隨她至場上任何一處，安然忽然從單人變第二人，從神人變成像是也來聽古的民眾，好幾次排練時總出神喜劇拍地想和導演建議是否應該和唐三藏組隊相聲，一起把這故事結尾說完，但當然角色設定並不符合，所以只能苦思如何當好會聆聽的稱職第二人。筆者選擇了切換自己在場上觀看不同事物的姿態來搭配唐三藏的台詞重點，導演設定他每次提及某個劇中人名、角色便接著出場，像這樣的時刻，安然就緩慢靠近並關注這個角色，比方唐三藏組在移動模型裡的偶時，安然便用走位的移動代表聆聽角度和焦點的改動，表演出「聽」故事的身體感。筆者還記得嘉義表演藝術中心（以下簡稱嘉表）彩排場完後的感悟，「那樣長時間在台上的聆聽狀態，得讓演員在心中硬轉出許多邏輯，包括要如何延續安然的『光理論』，演完後心裡的鬆緊帶好像被過度使用快要彈性疲乏了。[13]」角色在台上看似靜止的狀態，不是靜止，而需要更多的內在流動。錄像藝術家比爾維歐拉在做了多年錄像作品後將領悟寫成了一篇筆記，「死亡是動作的缺席、靜止是生命、靜止是死亡、靜止是所有生命的根基、死亡是所有生命的根基。[14]」（Viola, 1995：53）外在越靜止，內在流動越強烈，這個特質使用在演員的表演選擇上能解決一時，但精神上重複播放就不是一件容易的事了。在台北國家戲劇院演完後到了台中歌劇院，帶著首演過後的體悟和導演討論，決議在第一拍就離開唐三藏的身邊，角色以一種「又來了，又要老生常談了」的態度，讓自己移動到舞台後方隨性坐下，表示「既然此刻走不了那就讓你說吧」的態度，讓出下舞台重要位置給唐三藏，但筆者讓角色全力在台上聽唐三藏說故事，並保留先前搭配唐三藏台詞重點所創造出來的各

[13] 節錄自與本戲的戲劇顧問何一梵老師的對話。

[14] 筆者翻譯，原文為 "Death is the non-movement. Stillness is life. Stillness is death. Stillness is the root of all life. Death is the root of all life."

式場上移動和觀看，也讓角色身上的聚光燈發揮作用，「如果我可以發出光，那至少我可以去照亮那些暗黑的地方，即使只有一下也好」，帶著這個感覺，安然在場上忽然得到自由。聽完唐三藏敘述這段三十年的往事，揭露了所有因果關係後，場上眾靈魂開始移動，我問「他們要去哪？」，這句話有兩層意義，初始純照著劇本只會讀到第一層，而第二層意義是筆者在舞台上的發現，當在舞台上觀照全局時，以及因著站著觀看的位置改變，正面或背面看著移動的靈魂角色，「他們要去哪」變成了，「痛苦無法解決，那他們要去哪？」安然在〈團圓〉段為靈魂的發聲似乎才終於圓滿。而安然和三藏之間的辯證，論宿命、因果和輪迴、安然對三藏提出的質疑，獲得了普世認同的答案，雖然安然覺得無神論的光才應該是終途，但她也能接受不論是哪一種理論，眾人能感覺平安就是最好的想法。

　　〈鈴〉段，是最能展現安然人性一面之時，但可能也是她暗黑面最強的時刻，遇到愛，她也是會很自私的，這件事便體現在與怡慧的關係建立上，初始看起來是很純粹的幫助，但因為中間動了凡心，所以最終獲得怡慧的信賴與依靠時便顯得動機不單純，但這就是人性吧！筆者在處理這個角色時仍盡量循序漸進，即使角色已經有私心，也盡量維持客觀，但又得要在有限篇幅內讓觀眾知道角色內在的變化，所以也還是適時表達出主觀的維護，在那些催眠的手勢、肢體的短暫碰觸和眼神的電力流動中。但這場有點特別，所有演員的移動和場上的大型骨架很有關係，總共七個段落的演出，每個段落完成就動一次，所以安然的出入場無邊際，常需要在舞台移動中邊定位完成，因此也需要和舞台緊密長期的排練，《十殿》已算是前置準備相當周全、還能有優勢地在演出前於劇院試搭台排演，然而要能擁有使用完整舞台排練的經驗還是得等演出週進場裝台完成，加上整個

演出場景時空交錯且複雜，又要面臨北中南三個劇院的舞台思考，對舞台設計李柏霖和導演汪兆謙的確是個挑戰，「這次做的比較是有『結構性』的舞台樣貌，而非搭建出一棟大樓的實體。於是，安放在其中的物件、機關則會因與舞台架構運動而發揮氣氛、感受上的差異與變化。」李柏霖說[15]。因著骨架式的設計，演員也成為這其中的「物件」之一，不僅要推動舞台骨架（主要由唐三藏一組人完成），所有的演員在其中的站立或穿梭也要經過精密計算，稍一失神便容易出錯，台中某場筆者便和移動的景柱擦撞而過，嚇壞大家和自己，非常懊惱。也因為沒有任何場上空間可預先擺置道具，所以安然主要的兩個道具、靈擺（催眠用牌）和鈴，是輪流拿在手上或收在左右口袋中，什麼時候從哪個口袋拿出哪樣，都得要想好，才不會在場上亂了手腳，除了身上基礎必備的道具，還有因應情節段落發生的道具像是書籍、水杯、紅酒杯等也要與道具組共同排練出入點和位置，最終則是聯合推動骨架的演員一起完成了這些微小設計。因著如此，這段演出的角色表演是斷續的，無法只處理角色和對手的感情，還要關照那之外演員的內在運動，在不斷調整後，最終筆者就是把技術需求一併計算在表演節奏和呼吸內，並轉化移動的動機，再三在腦中排練，待巡迴到第三個劇院時，才讓所有內外在理性和感性條件終於整合，找到最適切的表現，

〈孽鏡〉段，呈現的是安然對邱老師的關係，差了 14 歲的師兄。同是在世進修，佩服他的自由派，但也覺得他固執難溝通不願意接受關心而覺得討厭，到他家拜訪關心被趕走，但看到電話感應到一些什麼，所以施起催眠。舊式撥盤電話這個道具，也是在進劇場排練後因為實體存在而啟發了行動的動機。筆者看見重要道具被擺在場上某處，於是心生念頭把這個

15 吳岳霖，〈寫實文本的寫意選擇《十殿》的建築導覽〉，2021/4/5。Par 雜誌官網限定報導 https://par.npac-ntch.org/tw/article/doc/FXDJBHUVB9

「看見」轉化形成想為他催眠的動機，藉由這個動機多了一個拿出靈擺催眠的動作，以讓劇本舞台指示載明「安然搖鈴，鈴聲和電話聲合一」的戲劇情節接續，導演因為筆者做了這個使用靈擺的動作，給予了另外一個指令，即直接向控制台伸手要鈴聲，這點對演員極有幫助，除了可在之後場次重複使用以呼應舞台的旋轉畫面，也順暢了表演動作的選擇。安然對於生命有感，所以講到小孩的事不管再怎麼獨立於世外都是正經的，因此也對師兄失去小孩的悲痛心情更有同理心。雖然安然在劇中沒有一定要講台語，但在第一次整排完後，筆者感覺有兩個段落有必要以台語展現和對手角色溝通，一是在〈團圓〉中轉述母親的告誡話語時，另一就是在這段為師兄的催眠話語，於是便和導演溝通，導演同時也有此意，筆者便開始了台語的學習。

台語課

這不是筆者第一次學習台語台詞，第一次是在 2018 年[16]。那次要求的是全本台語而且應角色出生地還需要有台南腔，是一趟不容易、痛苦但收穫豐碩的語言旅程，所以這次再接觸已經有基礎方法和信心。學台語的幾個重點不外乎要去除臭奶呆，讓話語有氣口和光彩，初始完全陌生時，會以筆者較習慣的英文音標來標注台語，但尾音就會容易上揚，之後改用以台語標注音標，並自創各式符號、流動的手勢幫助自己記憶。台語很多入聲字與下降調，所以是比較沉的，也需要使用很多核心力量。筆者這段中台台詞寫法對照如下[17]：

[16] 2018 年衛武營開幕大戲《簡吉奏鳴曲－零落成泥香如故》，由衛武營和高雄文化局共同製作，編劇周慧玲，導演李小平。

[17] 擷取自〈奈何橋〉劇本第 34 頁。

安然：（溫柔）你的痛苦，我攏知，毋過，彼已經攏無重要矣。共你的目睭瞌瞌，透過你的想像，聽我沓沓仔講。咱宇宙的中央，有一道真白真光的光芒，比全宇宙所有的銀河內底所有的太陽攏閣較白、閣較光，這个光芒，射過咱這个銀河，迴過太陽，鑽過所有的光，穿（shng）過地球表面的眾生，然後，貫（kng）入去地球的中心。

（邱老師沐浴在光中。他的眼睛雖然閉著，但是感覺到了光亮。）

安然：地球的中心佇佗位？就是你的肉體。這道光芒，透過你的身軀，用你的聲音，佮眾生對話。講好話。（頑皮，模仿小孩講話、撒嬌）阿爸，你有聽著無？

安然：（溫柔）你的痛苦，我都知道。但是那已經不重要了。你用你的想像力，眼睛閉起來，聽我詳細說明。這個宇宙的中央有一道很白很亮的光，比全宇宙所有的銀河系的太陽還要白、還要亮，它穿過我們這個銀河系，穿過太陽系，穿過全太陽系內所有的光，穿過地球上所有的眾生，鑽入地球的中心。

（邱老師沐浴在光中。他的眼睛雖然閉著，但是感覺到了光亮。）

安然：地球的中心是哪裡？就是你的身體。這道光透過你的身體，用你的聲音跟世人講話。講好話。（頑皮，模仿小孩講話、撒嬌）把拔，你有聽到嗎？

通常中文的發音位置著重在鼻子與嘴唇部位，但台語發音時，某些音節喉嚨得不斷震動，所以常需利用丹田的力氣讓發聲位置比較沉，喉嚨和胸口也都要加強用力。「心」（sim）是閉嘴音，台語嘴音 m 很妙，感覺自己有閉嘴了，但就是不自然，練習多次才理解發音後閉嘴的順序。台語的動詞也充滿畫面，「穿過」、「貫入」，和中文念起來力道完全不同。聲調，

是最難的一關，它是個內建機制，慣說台語的人會因為每天說台語而更強化，但學習者沒有這樣的內建機制，那像是一塊沒有被開發、未受訓練的肌肉塊，所以別無他法，只能一直練習，不斷地聽著台語老師給的錄音跟著唸，像唱歌那樣，詞練對了還要練音高和音準，不然就是走音的歌手，唯有不斷練習才能越來越接近。感謝台語文專家林瑞琨老師[18]和盧志杰老師[19]的不放棄和鼓勵，最後才能在台上自信地開口。

表演和空間

　　此次演出除了三館巡迴，其實也在集訓排練末端於嘉表做過試演，所以嚴格計算是經歷了四個不同劇院的演出洗禮。每個劇院的舞台大小和聲場環境等訊息也成為筆者微調表演能量收放的重要依據。在嘉表時仍著急地處理角色內在，還好是熟悉的演出場地，所以可以更專注自己不需要適應場地。但猶記得當時演完內在雖飽滿但情緒吃緊，以最後〈團圓〉的對話和聆聽來說，似乎花了太多力氣和能量在場上和唐三藏對抗。在國家戲劇院演出時也非常緊張，感覺角色形狀還未完整就要面世了，在「撞牆和重啟」章節中所述和唐三藏之間的互文關係也覺得嘗試地不夠充足，所以角色體感很冷，要花極大內在能量去撐起安然在場上的存在。待到台中歌劇院演出時就很不一樣了，可能因為已經首演過不那麼緊張也對舞台設計的骨架結構更為熟悉，所以光是在〈輪迴道〉的彩排時就可以感受到體感的不同；中劇院比國家戲劇院小，舞台和觀眾距離變近，舞台上的空間感集中，甚至感覺和後台工作人員的關係也變親密。在台上感覺很輕盈，不再容易思前想後，很容易專心，話語輕輕送就似乎能將情感送到最

[18] 劇場界尊稱黑輪老師，本身為國小老師，後自行在台語研究所修習學位，阮劇團長期合作的台語文老師。

[19] 阮劇團副團長，也是《十殿》演員之一。

後一排，感官更開，也可以更感受到對手的情感和戲劇氛圍。但在景柱擦撞事件後，筆者再次將走位的邏輯整理得更清楚，整理時我順道播放著劇作家分享給演員、她寫作時的自製歌單，當歌單跑完後，音樂播放軟體繼續播放下一首類似樂風的曲子，歌詞忽然出現「沒有存在就沒有消失的可能[20]」，大數據的分析選擇好像讓音樂總結在這首歌裡，這句話敲響筆者微觀到全觀、外在至內在、場上大獨白段的潛在連結。終於在台中場正式演出中獲得有始以來情感和走位最完整的一場〈輪迴道〉，翻閱當時筆記是這麼說的：

> 我感覺到了阿彰極致的愛，怡慧抵擋不住命運的無奈、但最後因為安然的催眠而解除了自身的禁錮。原來，不能只是老杜，安然還是比老杜謙虛，最後獨白可以是老杜但〈鈴〉時，她只能是安然，感知眾人痛苦的通靈者，不是全知的演員。」

「老杜」一詞是筆者在演員身份時的自稱，一直以來在〈鈴〉段都是演員和角色間的拔河，終於最後「老杜」靠著「行動」「成為」了角色，是角色在「我」的前面，而不是「我」帶領著角色了。

四、《婚內失戀》演員排練記事

和編導的工作

編導吳維緯說明初始只耳聞過這本討論兩性婚姻的暢銷書，本以為是小說體，打開一看才發現是單篇型的個案討論，閱讀後她將各式有感的關

[20] 出自歌手楊乃文的〈離心力〉一曲。

鍵字句標籤並歸類，以幫助劇本寫作；原書作者鄧惠文醫師提出「時間」概念，她認為「一般談夫妻相處都沒有談到『時間的軸線』。[21]」綜合以上，編導以不同婚齡設計了三組陳柔安和高志偉，分別是結婚五年時的小柔和小志（以下簡稱小班）、十五年時安安和阿偉（以下簡稱中班）和三十年時陳柔安和高志偉（以下簡稱大班[22]），利用穿插的對話呈現出彼此在時間軸上的座位，具體演繹出鄧惠文醫師所說的「你跟另一半並不是活在『現在』這一個時空[23]。」關鍵字標籤出書中的訊息，比方「兩人的關係如何，眼神可以洩漏一切。」（鄧惠文，2017：86），像是關係中的表演狀態，因為不溝通了，所以只剩眼神，這也促成了大班組在沈默時的主要表演姿態。「目前的問題，可以促使我發現什麼？我可以從這裡看見什麼關於人生方向的訊息？」（鄧惠文，2017：230）似乎像是給觀眾的訊息，但這會是提問而不是答案。「想像任何一齣偶像劇，如果男女主角之間能有活潑的戀愛，這兩個人一定都有可愛之處—至少在彼此眼中。」（鄧惠文，2017：63）這段則被標籤為「遊戲」，於是在中班段落裡便設計了多段扮演遊戲。關於寫作，編導吳維緯在訪談中說：

> 劇本其實是倒著寫的，先寫好了大班的重要吵架段落，以此往回推測了兩人生活，所以當劇本順向要尋找蛛絲馬跡時會發現有些空白的地方，那是逆時針的寫作方法使然，這種寫法會造成和大班比對時，小班的生活太過美好，若以音樂淡入（fade in）作

[21] 楊馥嘉撰文，〈專訪鄧惠文談《婚內失戀》舞台劇：要真正地愛，真正過有愛的生活〉，迷誠品主題專欄，2021/5/24，https://meet.eslite.com/tw/tc/article/202105120003

[22] 此簡稱為導演在排練場時的發明，在此沿用。

[23] 楊馥嘉撰文，〈專訪鄧惠文談《婚內失戀》舞台劇：要真正地愛，真正過有愛的生活〉，迷誠品主題專欄，2021/5/24，https://meet.eslite.com/tw/tc/article/202105120003

為比喻，後段顯得過於大聲，但為了要對比大聲，前段就得要小聲，而這整個淡入的時間長太短，所以在寫作上為小班加了懷孕的情節。[24]

另外，情節設定裡婚姻關係的惡性循環，是不滿情緒的累積，重複三次之後會變成大事件，經歷過小班和中班的重複，在大班時累積已久的宿怨一次爆發，變得不可收拾，「像是無害的灰塵，但它一日至多日後慢慢累積，一清掃才知道已積累的太深太厚。[25]」也同時是導演的吳維緯如此說明：

> 因為換了三組演員，中間使用外型和形體表達從年輕步入中年的狀態，所以觀眾在『移情』的過程中又跳出用「第三者」的眼光觀看，而換了三組演員等於是跳了三次，這個對觀眾來說是很布雷希特、很跳動的，像是柔安的多重宇宙。[26]

觀眾的心情是矛盾的，因為他們知道這是同一個人，也知道這個人有變形的過程，所以場上一些靜默時刻、當三個柔安在場上、三個志偉在場上或六個人都在場上時，對觀眾來說，移情作用已經堆疊到最高層，讓他們可以跳出、以全觀角度去追溯角色並審視這些關係。

然而對演員來說，筆者是能感受到當下的沈浸、不是分裂或疏離的，貼近並「成為」陳柔安這個角色很自然，但也因為大多數時間在場上，筆者能看到角色的過去，雖然每個角色單獨發生事情的時間都是當天，但累

[24] 和編導吳維緯的訪談，2023/6/29 語音記錄。

[25] 和編導吳維緯的訪談，2023/6/29 語音記錄。

[26] 和編導吳維緯的訪談，2023/6/29 語音記錄。

積起來就是日日夜夜，這是陳柔安的「旁觀」，對觀眾來講這些日日夜夜可被拆開或聚集，好像是旁觀者翻閱著書裡的個案，又可能是他們也經歷過的，所以此時陳柔安的「旁觀」身份和觀眾是一致的。但筆者飾演的陳柔安不感到被孤立，因為這角色的全部都已經在台上，因此可以讓陳柔安有充足的「行動」成就角色的「成為」。劇中設定先生太太兩人都是文字工作者，家裡有個巨大書櫃，各自擺放著兩人喜愛的書籍。先生的文字走商業企劃路線，在公司活躍但回到家不愛講話，太太的文字是文青風格，主要在家寫作，所以也渴望職場生活的刺激，兩者個性和工作性質差異大。除了書櫃，家裡也還有一個先生常常進出但看不見的廁所，這個可用來逃避日常、短暫呼吸的地方其實也不見容於物理空間。物理空間和心理空間都有缺憾之處，就像家裡似乎有很多可坐可躺的沙發，卻沒有一個真正可以讓心安置的地方。

角色及場次段落說明

為求接下來的討論清楚，在此表列出段落場景和出場人物。表三以筆者角度出發做整理，因此戲劇動作註記也以個人為主：

表三　《婚內失戀》陳柔安出場及戲劇動作註記表

劇本段落	陳柔安	高志偉	安安	阿偉	小柔	小偉	情節內容關鍵說明
1-1	●	●	●	●	●	●	開始一天，啟動瓦斯爐、咖啡爐，放音樂，喝咖啡，寫作。
1-2	△	△	●	●	●	●	寫作，回想更早時間的自己或「我們」。吸塵。
1-3	●	●			●	●	睡前故事，念小王子給先生聽，被拒絕。討論明天行程，心中感慨年輕時的溫馨接送情不復存在

劇本段落	陳柔安	高志偉	安安	阿偉	小柔	小偉	情節內容關鍵說明
2-1	●	●					夜晚寫作趴桌睡著，落枕，不得不求助先生了，被移到沙發上的過程，兩人像是跳了一首僵硬的探戈，日常生活平凡的對話，但心情不平凡
2-2			●	●			安安和阿偉的遊戲場
2-3					●	●	重現那個影響了後面生命所有一切的轉折點
3-1	△	△	●	●	●	●	在床邊讀著書，像是回想般地，小班和中班的生活點滴般出現，在腦中好不熱鬧
3-2	△	△	●	●	●	●	落下玉盤變成盆水後，還會有新的水滴、新的流動嗎？我們的歌，林憶蓮〈我願意〉
3-3	●	●	△	△	△	△	下雨的夜晚，被遺忘了的結婚紀念日，快樂與否的討論，開啟了潘朵拉的盒子…
符號說明：●表示上場 △在場上、台詞微或純戲劇動作							

杜思慧製表

角色創造重點 – *Just the way you are*

「燈光微亮，陳柔安起床，簡單清理，煮上一壺咖啡，打開瓦斯爐熱鍋，等待的同時選了一張 CD 放入機器中，Johnny Nash 的 "*Imagination*" 流瀉而出充滿整室，和漸漸濃郁的咖啡香味一樣。她和稍後起床的高志偉除了早安沒有再繼續什麼對話，年輕一點時候的她這時出現，小志精神飽滿的煎著蛋趕著剛起床的小柔吃早餐，阿偉從廁所衝出來，一切來不及地、狼吞虎嚥的吃掉安安盤裡的蛋和吐司，又衝出家門，帶入完全不同的早晨節奏。安安坐回大餐桌，面對杯盤狼藉的桌面，嘆了一口氣，已經坐在餐桌另一端開啟寫作模式的陳柔安看著中年的安安，笑了笑」，這是一開場時的整體氣氛。陳柔安作為戲劇畫面的啟動者，她多半時間在場上，喝咖啡、寫作、閱讀，有點像是契訶夫的戲劇，在充滿生活細節的舞台上生活著。對手演員吳世偉老師也是筆者的大學同學，相識三十年的兩人排

戲總是鬥嘴不斷趣事不斷，有的時候為了角色、有時為了詮釋，編導吳維緯說：

> 排大班戲的過程就已經很精彩，像是戲中戲，兩人在創造角色的排練過程就體現了劇中男女想法大不同的狀態，因為兩位演員都是很有想法的人也相識多年，所以戲中即興的部分、兩人真實情誼的張力是有趣的。[27]

因為是很生活化的表演，所以扮演陳柔安幾乎不需要使用到像是「移情」或「感官記憶」表演技巧，只是需要去理解角色心中的困難。唯一難想像之處是筆者沒有婚姻經驗，所以常需要諮詢在婚姻狀態中的劇組演員們，也聆聽他們對婚姻生活的分享；以演出當時 2022 年計算，小柔由蔡亘晏小姐飾演，實際婚齡十年，安安由張詩盈小姐飾演，實際婚齡七年，高志偉由吳世偉扮演，實際婚齡十三年，這些分享都有著十足的參考價值，都很珍貴。比方在大班階段，他們唯一的女兒米米已經去唸了寄宿學校，吳世偉老師正有類似的經驗，所以他和女兒的溝通也變成我們的參考。每次對劇本裡討論的議題有所不明或不理解時，大家就花時間聊天，不管是聊類似情境或延伸出去的更多出人意表的狀況，也聊解決之道，透過這些聊天內容可以理解同樣的問題在各個婚姻家庭中不同的處理方式，六位演員幫助讓彼此更認識婚姻生活，似乎也另類地排練了三組角色共存場上不同時空的心理狀態。在劇本段落 1-2 中，導演讓三組共存在台上，剛好是結婚紀念日那天，中班的安安很直白地想要阿偉帶她去看夕陽，難得放假的阿偉懶得出門，兩人鬥嘴了一番後，互相妥協，在家裡拿了杯紅酒站在窗邊看夕陽作為結束，同時在場的小班小志準備了禮物慶祝

[27] 和編導吳維緯的訪談，2023/6/29 語音記錄。

紀念日，小柔說還以為他忘了，小志回答，「不可能啦，這輩子都忘不了的。[28]」對比大班組，兩人繼續沈默日常，陳柔安拿出吸塵器，場上只有機器運作的轟轟聲和偶爾說「腳拿開」和一些冷笑話回應的內容。編導吳維緯從原著先框出幾個大方向幫助自己和觀眾理解，再轉化到寫作上，以此帶出觀眾對戲的同理心，所以演員常使用的表演技巧反而被導演用在了觀眾心理上，讓觀眾產生移情作用。劇本段落 3-3，結婚紀念日那天，窗外下著雨，兩人瞪著窗外，沈默。高志偉顯然是忘了，陳柔安想用一些方式提醒未果，最後不得已只好揭牌，高志偉慌了，怪手機沒提醒，趕忙地開了櫥櫃裡存放的紅酒，兩人抿了幾口後，陳柔安打開話匣子，問高志偉怎麼看待現在的婚姻生活，這一討論揭開傷疤啟動了戰場，越講兩人長久以來的不同調越被撕裂開來，直到陳柔安說出，「我們離婚吧」。這不是簡單的一句話，需要多長足的思考和勇氣，這句話要「下定決心的了」說，還是「留百分之二十餘裕探問對方的意願看看是否要繼續努力」，筆者選擇後者作為陳柔安的表演選擇，生活也許沒有難過到需要離婚，一個人的孤獨也沒有那麼可怕，但情感上的疏離和分裂讓兩人在一起還會感到孤單的難堪，那麼不如分開：「面對吧，我們之間早就失戀了，只是到現在才能分手」，高志偉語塞，他沒有直接回答，長長的停頓，之後說的第一句話是，「從哪裡開始？[29]」錯愕他如此乾脆，陳柔安收起了最後的眼淚，本來是慶祝結婚紀念日卻變成分離的夜晚，怎麼分，高志偉建議，不如從那堆書開始吧！

最後分書的戲，編導吳維緯放了許多心思在其中，「其實那些書代表了某種意義，包含你內心思念與靈魂的重量，那其實是一整櫃的靈魂與思

[28] 劇本第 16 頁。

[29] 以上兩句皆為劇本第 54 頁。

念，你怎麼分？[30]」

（停頓，兩人先安靜的看著書架分據一角，然後開始安靜分著
書架上的書）

高志偉：（遞給陳柔安）你的米蘭昆德拉。

陳柔安：（翻著書頁）「壓倒她的不是重，而是不能承受的生
　　　　命之輕。」你的卡夫卡（遞給高志偉）。

高志偉：（翻著書頁）「人們為了獲得生活，就得拋棄生活。」
　　　　你的西蒙波娃（遞給陳柔安）。

陳柔安：你的沙特。

高志偉：《無路可出》。

陳柔安：哈哈哈，現狀嗎？（遞給高志偉）

高志偉：書名。

（他們繼續安靜分著書，地上堆著書，簡直快要分不出來是誰
的了）

高志偉：（遞給陳柔安）妳的《戀人絮語》。

陳柔安：應該有兩本，看一下，一本是你的一本是我的。

高志偉：（翻開）『給偉，願日日都能絮語成篇。柔筆。』這本
　　　　妳的。

[30] 愛麗絲、《婚內失戀》製作團隊撰文，〈專訪《婚內失戀》舞台劇導演吳維緯：戀愛與婚姻
裡，你希望當另一半的玫瑰還是狐狸？〉，關鍵評論網，2021/7/4，https://www.thenewslens.
com/article/153153

陳柔安：是我送你的，所以應該是你的。

高志偉：有差嗎？現在。

陳柔安：是禮物就有差，另一本給我。

（陳柔安翻開書頁，安靜了一下，隨即繼續）

高志偉：（拿起一本，他讀著）「你在玫瑰花身上耗費的時間使得你的玫瑰花變得如此重要。」（他翻閱）「如果你馴養我，那我的生命就充滿陽光，你的腳步聲會變得跟其他人 的不一樣。其他人的腳步聲會讓我迅速躲到地底下，而你的腳步聲則會像音樂一樣，把我召喚出洞穴。」

陳柔安：《小王子》。你的床邊故事。

（他安靜，把書遞給陳柔安）

陳柔安：吉本芭那那。

高志偉：《廚房》，我的。「我渴望幸福。與其長期在河底辛辛苦苦地掏揀，還不如手上的一把沙金迷人。我但願所有我深愛的人們也都能夠比現在更加幸福。我沒有辦法繼續在原地駐足了，我必須分分秒秒往前走，只因為時間之流是不會停下片刻的。沒有辦法，我必須離開。我只誠摯祈求，我生命中那個未經世事的少女能夠永遠陪伴你身旁。謝謝你向我揮別。你那樣一次又一次地揮別，謝謝。」

陳柔安：你最喜歡的地方是廚房，不是廁所。

高志偉：嗯。我累了。最後一本了。

（陳柔安翻開最後一本書，沒多說話，看了志偉，把書遞給坐在地上的他，他翻開書頁，笑了笑，又還給柔安）

高志偉：這本是米米的。

（高志偉放回架上，他們坐在書堆之間。）

高志偉：今天雨下好大。[31]

　　日本近年有個新名詞叫「卒婚」，意思就是「從結婚畢業」，小孩獨立後熟年夫妻會整理至今為止兩人的關係，重新思考自己，分別追求各自的道路，各自安好。婚姻可以是一種很穩定的安全感，但不是一種保證。婚姻也像是人生的一個職位，累積兩個人的回憶，像是唱盤不斷刻畫，不管好壞，但婚姻最不人性的是，你不能請假，就像鞋子裡卡了一塊石頭，又丟不掉，像開在一直沒有出口的高速公路上，不能回頭。這些和對手演員的討論及劇本分析，讓分書的戲多了更多內在情緒的流動，也讓角色重溫了過往的美好與現下的不堪。這段之後，劇本內容沒有下結論，但稍早訂的外送到了，門鈴聲帶出小班和中班，他們紛紛出場佔據室內各處，像是多重宇宙的同時展現，陳柔安放了 Diana Krall 的 *"just the way u are"*，兀自跳上餐桌隨著音樂舞動著，高志偉在遠處看著她，燈暗。至少在這個時刻，陳柔安做她自己。

　　「演員的學習必須跟別的演員學習，他的人物創造必須跟別的演員的人物創造一同進行。因為最小的社會單位不是個人，而是兩個人。即使在生活裡我們也是互相創造的。」（Brecht, 1990：29）婚姻也像是一個小型

[31] 劇本第 55-56 頁。

在生活裡我們也是互相創造的。」（Brecht, 1990：29）婚姻也像是一個小型的社會狀態，兩人相處的方式也會形成婚姻關係中的樣態和文化，編導吳維緯也提到「如果說會有 Marriage Gap，那也只是 Gap，表示其實沒有不能溝通，只是有隙縫。[32]」不論是站在演員或角色的立場，這戲都不是一個人的單打獨鬥。另外，這齣戲共演了十場，在過程中，更多細節被挖掘被發現，角色的設定也更立體。第一週演完暫時休息時，我記錄了以下文字：

> 劇組和大家要了生活照洗出並體貼分佈了在各處；我看見自己年輕的樣貌，看見小柔小志的甜蜜合照，看見米米不同階段和小柔和安安的親子互動，看見柔安養過的狗。第二週的演出，還會再發現場上更多情感的痕跡嗎？

筆者感覺到自己有兩對眼睛，演員的眼和角色的眼，跳脫寫實表演技法思考角色的演出，那個在場的當下書寫，更讓這角色活了起來，遊走在「成為」、「旁觀」和「行動」之間感覺好像又更自由了一點。

[32] 和編演吳維緯的訪談，2023/6/29 語音記錄。

結語　從創作返回教學工作

「成為」、「旁觀」和「行動」作為劇場訓練的方法

　　2018 年筆者參與了日本劇場導演柴幸男所編導的戲劇演出 [1]，兩個月內每次排練前都要紮實的暖身和跳一套日式土風舞，剛開始手忙腳亂，熟練後變得像是喝開水般那樣自然，除了完成還能將之中的動作細節如彈跳高度做得更順暢及漂亮，同一套內容，卻可以在熟練後玩得更精緻和游刃有餘，筆者重新體驗了「練功」的重要性。不管是導戲或表演，排練時，「行動」絕對是第一選擇。在「到燈塔去」的導演經驗裡，我給學生演員們訂下的練功行程，剛開始是辛苦的，但到後來他們自己領略到身體靈活度對表演能量的助益而開始自發和享受，那樣的工作氣氛是筆者每次進排練場時最棒的感受。飾演袁紹飛的學生演員 [2] 回饋「長時間下來高強度的身體訓練，讓後期自己可以在緊湊的排練及進劇場行程中保持身體和聲音的穩定性」，飾演飛廉雙胞胎之一的演員 [3] 回饋「導演要求雙胞胎每一次都有不同的出場形象，我嘗試許多後發現中國舞蹈中的串翻身很合適，我也會想像自己就是風，在翻身揮手也會有風，試著在視覺或肢體上呈現造風意象」；飾演周太太的學生演員 [4] 則在角色塑造上回饋「前期只是被動地被給予，忘記自己也是創作者，中期表演指導老師進場協助找到了角色創造的方向，後期才能又天馬行空的做各種嘗試，並與導演討論表演選擇的合理性」。筆者常在表演初階課程的開始帶領超過一小時以上的「走路練習」，這個練習的目的是讓學生認識自己的身體，也讓筆者觀察該班學生的身體能力和習慣，這個重複的過程有可能會變得無聊，但筆者相信過了無聊階段，

[1] 《我並不悲傷，是因為你離我很遠》，2018 台北藝術節節目之一，在台北藝術大學的戲劇廳和舞蹈廳同時間演出兩齣戲，演員會在兩個廳跑動演出，觀眾則只能選擇一廳觀看，很多觀眾買了兩個廳的演出，像是看上下集演出一般。

[2] 廖原漢同學，當時為大三同學。

[3] 李岳澄同學，當時為大三同學，從小修習舞蹈。

[4] 李佩珊同學，當時為大三同學。

他們的腦袋終究會開始思考，到底這些跟自己以往的認知有什麼關聯。這也像是學習從日常對話到台詞語言的過程，台詞語言除了要向日常對話一樣傳達出日常意義外，也還要兼顧詩意和韻律，同時是語言，也同時是不能丟失詩意的日常對話，這也才是日常作為創作的一種可能。筆者深深感謝學生演員們堅持到最後，與筆者一起跑向了目的地。

　　角色在場上十分鐘的「旁觀」，在排練場裡則是五倍以上的時間，排練《十殿》期間導演在細修時，筆者有時會在演員的狀態觀察其他演員的排練，飾演唐三藏一組的專業演員和筆者一樣也常有在場上旁觀其他角色的設定，但他們四個人，在台上體積大，長時間擺置相同位置或形狀顯得單一，所以他們總是會自己找到動機，將比方「等待」的被動行為化為主動的表演，很像是列斐伏爾轉述布萊希特戲劇觀的形容[5]，他們觀看等待的對象是誰，那個角色行為發生了什麼，在純觀看時四人如何移動，而輪到他們描述時又如何以身體姿勢加強形容並牽動彼此的行為位置，是很良好的集體即興過程。《婚內失戀》的陳柔安有很多在場上移動的戲劇動作，這些走路移動的起始點可能是因為導演畫面調度的需求，但發現「從哪來？去哪？為什麼從這到那？」則是演員功課。在劇本段落 3-1 轉 3-2 的過場，導演需要陳柔安和高志偉各從左右舞台進場、在中間相遇，然後又各自往另個方向去，於是在一番討論後得出是一個先生從外下班回來而太太從廚房出來準備去購物的走路動機。飾演高志偉的演員吳世偉手中拿了一個包裹進場，他即興了一句台詞，對經過的太太說，「我今天領到了公司發的服務二十年金牌。」第一次筆者只是示意「辛苦了」，然後比比手中的購物袋，表示出去買菜。筆者想起這個過場的前一場戲內容是「小班和中班夫妻在討論生活的刻痕，婚姻是否能達到一百分」，於是第二次再試

[5]　本書第 18 頁。

排練時，筆者飾演的陳柔安自然地在和先生錯身時，接著他那句台詞後，轉身輕拍了他的肩膀、日常但帶有鼓勵語氣地說「一百分。（停頓）晚上加菜！」然後離去，留下高志偉在台上看著手中物件，隨後轉進他常去的空間，廁所。這個即興完成後，筆者、對手演員和導演都發出了歡呼，那個當下，「成為」是這麼自然，而筆者出現的那句台詞其實也只是因為稍早觀察其他組演員排練靈機一動得來。表演學習裡有個項目是即興，它是在設定情境裡更自由享受未知和發現的過程，這些排練內容的觀察，也提醒了筆者未來應該給予學生演員更多此類的挑戰和訓練。享受未知和發現的過程，也都適用在其他各類訓練中，這也是寶嘉女士的「構圖」方法很適合作為導演訓練一部分的原因，筆者為「構圖」取了另個名字「作曲練習」，那是因著「構圖」的英文原詞 Composition 也有作曲之意，而做一個作品其實和音樂家譜一首曲子有異曲同工之妙，在既定結構裡面創造音符和節奏，在設定情境裡說出台詞、行動及反應，從這個角度來想，作為教學者身份常給學生「表演要在節奏裡」、「導演要找到戲劇節奏」等指令或筆記聽起來便可以更具體一些。

你覺得表演是什麼？

這句話，筆者常問學生，每次問了又熱血沸騰地答覆他們，看著口沫橫飛的自己，總感覺自己像葛氏那樣宣揚著讓表演學子沈浸在行動裡，又像亞陶「殘酷劇場」裡的信仰者，對底下觀眾宣揚著恢復戲劇的儀式性，讓自己被捲入，讓自己從這表演的祭典上獲得揭露自己的能力；教學，約莫是訓練單人表演能力的最佳途徑。教學者的作品不只是他個人的作品，而是學習過程的整體呈現，帶學生做作品，既要對學生有包容性，又要帶著他們挖掘發現那些被隱藏的可能性；筆者時常提醒自己在學校場域裡的

教學是教育劇場，要求的重點和業界高規格技術標準不同，但亦非因此降低標準，實在矛盾又困難。純粹討論角色、創造角色是一件事情，但是在生活裡能好好活出自己的樣態又是另外一件事。筆者這幾年面對到的學生世代誕生於千禧年前後、在國際上被歸類於「Z 世代」，「但在台灣，2000年前後誕生的這群人則被稱為『00 世代』，教改的一綱多本給他們種下多元的種子，但教改引發的爭議也讓他們意識到『就算課程，內容也並非不可質疑』[6]。」凡事先求證，對話是找到彼此共同點的最好方式。賴聲川導演曾說：

> 如果把創作分為「創」與「作」兩個階段的工作，智慧則管「創」——「創意構想」，方法管「作」——「構想執行」；如果把一個創意作品分為「內容」與「形式」，智慧管「內容」，方法管「形式」。（賴聲川，2006：97）

這段話拿來理解「00 世代」，應該是他們所思所想的內容和形式已與筆者不同，因此更需要對話。劇場不論創作形式、技術或方法其實已經一直在改變，那麼劇場教育的改變會是什麼？如果創作是和日常生活的體驗有關，面對「資訊即生活[7]」的新一代劇場學子，「旁觀」已是自然反應，也許「成為」應該作為同理心或尋找共感的新詮釋，而「行動」則是需要更多的日常生活體驗，不只是方法技巧的給予，劇場教育的改變也許其實就是一個既有概念的重新整理。

研究所和賀林老師工作期間的某次傍晚，我早到了，發現老師更早就到了，落日餘暉中，身兼舞台設計的他在預備演出的實驗劇場裡拿著畫筆

[6]　謝明彧，〈對話起手式　讀取 00 世代「三觀」〉，《遠見雜誌》，413 期（2020.11），頁 152。

[7]　謝明彧，〈對話起手式　讀取 00 世代「三觀」〉，頁 154。

手繪舞台，筆者問老師怎麼不讓我們做就好，老師笑笑回覆，「你們還沒下課而我喜歡畫畫」，筆者於是也拿起畫筆，和老師一起在開始排練前的半小時繪製了舞台。時代潮流和科技趨勢會繼續高度發展，但劇場給予人和人之間的實體交流、是真的對視、握手和擁抱，也是永遠無法被取代的真正情感。那個一起工作的無聲畫面，將永留存於筆者腦海。

參考書目

中文專書

Bertole Brecht。《布萊希特論戲劇》。北京：中國戲劇出版社。1990。

Christopher Balme。《劍橋劇場研究入門》（*The Cambridge Introduction to Theatre Studies*）。耿一偉譯。台北市：書林。2010。

Christopher Balme。《劇場公共領域》（*The Theatrical Public Sphere*）。白斐嵐譯。台北市：書林。2019。

Don DeLillo。《白噪音》（*White Noise*）。何志和譯。台北市：寶瓶文化。2009。

Henri Bergson。《物質與記憶》（*Matter and Memory*）。姚晶晶譯。安徽：時代出版傳媒。2013。

Henri Lefebvre。《日常生活批判》（全 3 卷）。葉齊茂、倪曉暉譯。北京：社會科學文獻出版社。2018。

Konstantin Stanislavsky。《我的藝術生活》（*My Life in Arts*）。史敏徒譯。北京：中國戲劇出版社。1985。

Peter Brook。《空的空間》（*The Empty Space*）。耿一偉譯。台北市：國立中正文化中心。2008。

Peter Brook。《開放的門》（*The Open Door*）。陳敬旻譯。台北市：書林出版社。2009。

Remy Charest。《羅伯‧勒帕吉創作之翼》（*Robert Lepage: connecting*

flights）。林乃文譯。台北市：國立中正文化中心。2007。

Suzuki Tadashi。《文化就是身體》。林于竝、劉守曜譯。台北市：國立中正文化中心。2011。

William Shakespeare。《哈姆雷特》（*Hamlet*）。朱生豪譯。台北：國家出版社。1991。

李展鵬。《隱形澳門──被忽視的城市與文化》。新北市：遠足文化。2018。

杜定宇編。《西方名導演論導演與表演》。北京：中國戲劇出版社。1992。

杜思慧。《單人表演》。台北市：黑眼睛文化。2008。

邵宗海、李雁蓮。《從海洋、殖民與移民文化的面相－看澳門與臺灣的社群關係比較》。澳門。澳門理工學院。2016。

金士傑。《蘭陵 40－演員實驗教室》。台北市：大塊文化。2022。

耿一偉。《到全球戲劇院旅行 I：歐陸 3 國的 14 個戲劇殿堂》。台北市：國立中正文化中心。2013。

馬汀尼。《莎劇重探》。台北市：文鶴出版有限公司。1996。

梁潔芬、盧兆興。《中國澳門特區博彩業與社會發展》。香港：香港城市大學。2010。

陳永賢。〈時序靈光－比爾・維歐拉（Bill Viola）的錄像藝術〉。《藝術家雜誌》。376 期（2006）。頁 328-332。

董致麟。《中國大陸移民在澳門社會中身份認同之研究》。台北：唐山

出版社。2015。

鄧惠文。《婚內失戀》。台北市：平安文化。2017。

賴聲川。《賴聲川的創意學》。台北市：天下雜誌。2006。

遲嘯川。《山海經大圖鑑～遠古神話之歌》。新北市：典藏閣。采舍國際有限公司。2018。

謝明彧。〈對話起手式 讀取 00 世代「三觀」〉。《遠見雜誌》。413 期（2020.11）。頁 152。

鐘明德。《從貧窮劇場到藝乘》。台北市：書林。2007。

鐘明德。《MPA 三嘆：向大師史坦尼斯拉夫斯基致敬》。台北市：書林。2018。

鐘明德。《台灣小劇場運動史：尋找另類美學與政治》。台北市：書林。2018。

鐘明德。《神聖的藝術－葛羅托斯基的創作方法研究》。台北市：揚智。2001。

鐘明德。〈意／Impulse 的鍛鍊：三探史坦尼斯拉夫斯基的「身體行動方法」〉。《戲劇學刊》。24 期（2016）。頁 171-195。

西文專書

André Antoine. *Causerie Sur La Mise en Scene*. La Revue de Paris, 1er avril 1903, P596-612.

André Antoine. *Le Theatre Libre*. Paris: Open Library, 1890.

Artaud, Antonin. *The Theatre and Its Double*. New York: Grove Press, 1958.

Bogart, Anne. + Landau, Tina. *The Viewpoints Book: a practical guide to viewpoints and composition*. New York: Theatre Communications Group Inc., 2005.

Bogart, Anne. *A Director's Prepares: seven essays on Art and Theatrez*. New York: Routledge, 2001.

Brook, Peter. *The Open Door*. New York: Theatre Communication Group Inc. 1995.

Chaikin, Joseph. *Director in Perspective*. New York: Cambridge University Press, 1991.

Evans, Mark. *Jacques Copeau*. New York: Routledge, 2006.

Schedhner, Richard and Wolford, Lisa edited. *The Grotowski Sourcebook*. New York: Routledge, 1997.

Simmel, Georg. (Frisby, David Patrick and Featherstone, Mike edited.) *Simmel on Culture: Selected Writing*. London: Sage Publication Ltd., 1998.

Turner, Jane. *Eugenio Barba*. New York: Routledge, 2004.

Viola, Bill. *Reasons for Knocking at an Empty House – Writings 1973-1994*. Massachusetts: The MIT Press, 1998.

網路文章

吳岳霖。〈寫實文本的寫意選擇《十殿》的建築導覽〉。Par 雜誌官網限定報導（2021.4.5）。https://par.npac-ntch.org/tw/article/doc/FXDJBHUVB9

簡韋樵。〈情感的麻痺。想像的停滯《到燈塔去》〉。表演藝術評論台（2020.10.28）。https://pareviews.ncafroc.org.tw/comments/5709af07-5a68-4d29-b4b6-9b9cb7d77c60

楊馥嘉。《專訪鄧惠文談《婚內失戀》舞台劇：要真正地愛。真正過有愛的生活》。迷誠品主題專欄（2021.5.24）。https://meet.eslite.com/tw/tc/article/202105120003

愛麗絲、《婚內失戀》製作團隊撰文。「專訪《婚內失戀》舞台劇導演吳維緯：戀愛與婚姻裡。你希望當另一半的玫瑰還是狐狸？」。關鍵評論網（2021.7.4）。https://www.thenewslens.com/article/153153

※《到燈塔去》（攝影 劉敬恩　凌子皓　陳怡君）

序場，眾人讀劇

正式開場投影

第一場　新聞播報颱風等級為三號風球

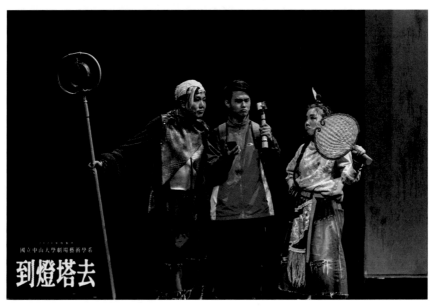

第二場　風神飛廉和追風者黃家強

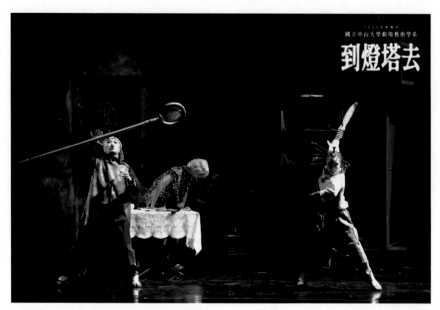

第二場　風神飛廉大鬧六記粥麵

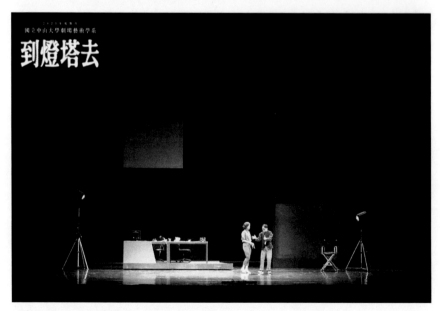

第三場　澳門電視台 袁紹飛和 Wendy

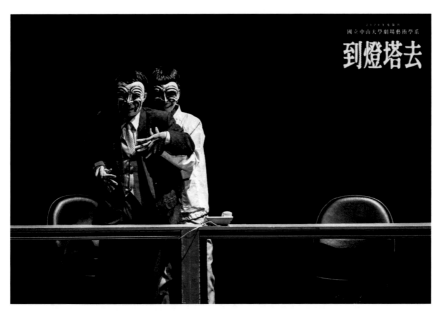

第四場　氣象局長和電視台台長

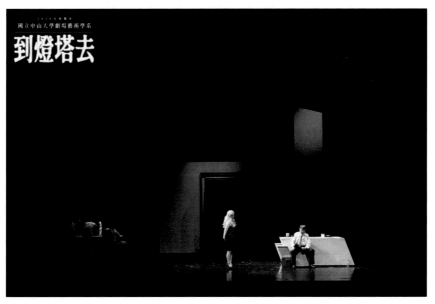

第五場　等待朋友赴約的肖建英和荷官

第七場　找到了手環的袁紹飛和找不到女兒的周太太

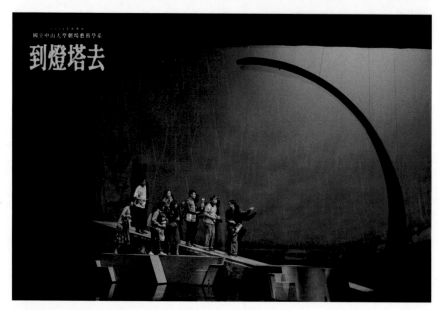

第七場　集結避難民眾的大炮台澳門博物館前

第八場　以投影表達人界時間靜止時的神界活動

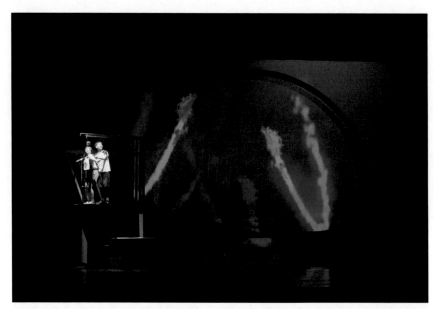

第九場　狂風暴雨中要完成蹦極任務的黨婷和 Benson

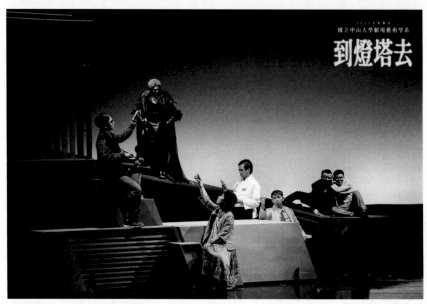

第十場　結尾 眾生群像

※《十殿》

《奈何橋》第三場 〈孽鏡〉安然對邱老師做法（攝影 黃煚哲）

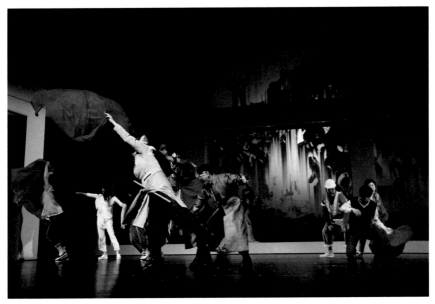

《輪迴道》第一場 〈渡〉開場（攝影 黃煚哲）

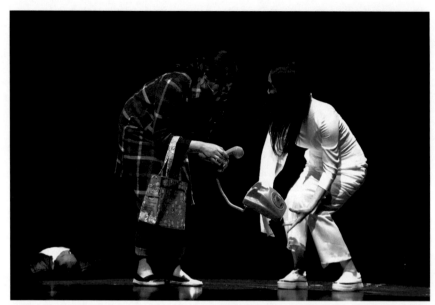

《輪迴道》第一場　〈渡〉與怡慧的初相識（攝影　黃煚哲）

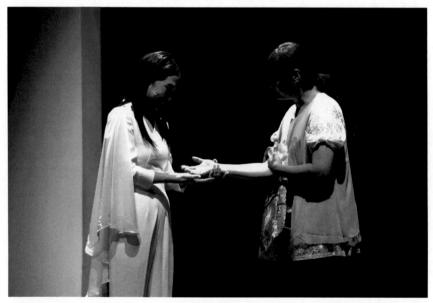

《輪迴道》第三場　〈鈴-4〉安然和怡慧曖昧的開始（攝影　黃煚哲）

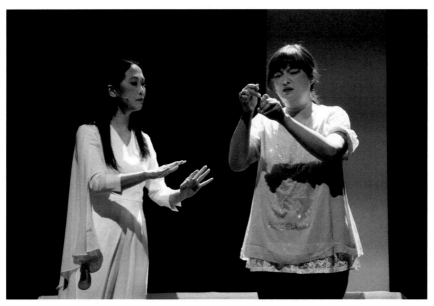

《輪迴道》第三場 〈鈴-4〉安然為怡慧催眠（攝影 黃羿哲）

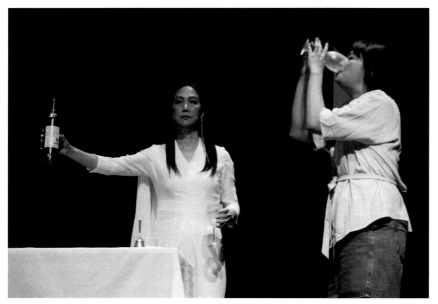

《輪迴道》第三場 〈鈴-6〉怡慧再度拜訪安然（攝影 黃羿哲）

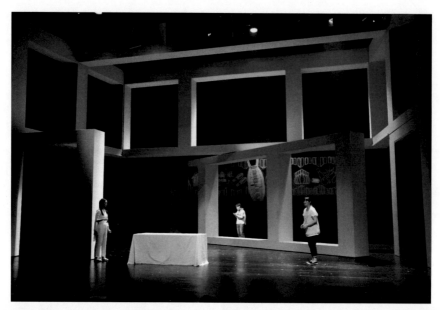

《輪迴道》以上三圖為第三場〈鈴〉安然不同的「旁觀」（攝影 黃暐哲）

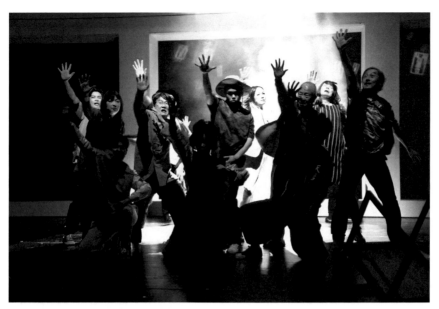

《輪迴道》〈無神〉開場　飾演拜拜民眾（攝影 黃㷕哲）

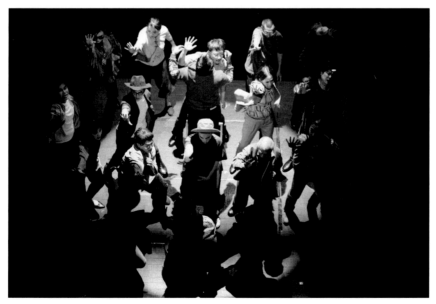

《輪迴道》〈無神〉開場　飾演拜拜民眾（攝影 顏睦軒）

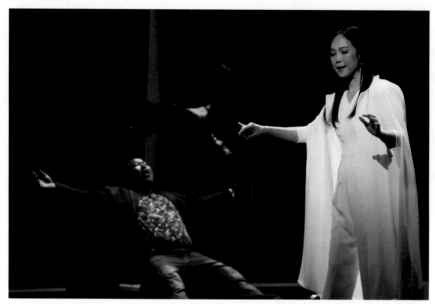

《輪迴道》〈團圓 -2〉 安然催眠大會（攝影 黃㼆哲）

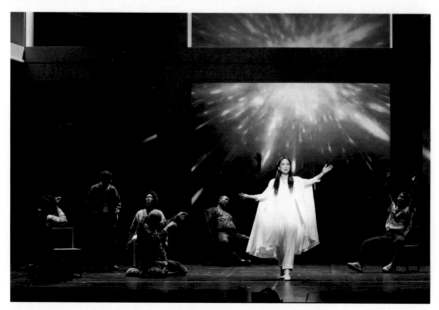

《輪迴道》〈團圓 -2〉 安然催眠大會（攝影黃㼆哲）